미술신서 39

# 색채 기물소묘와 정물소묘

편집부 엮음

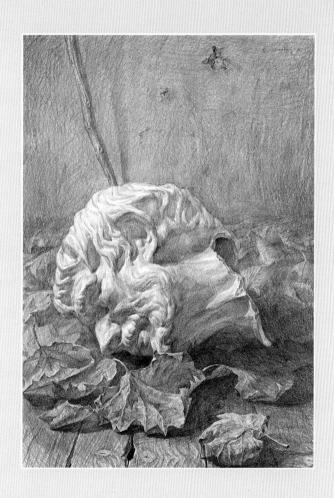

도서출판
재원

# 색채 기물소묘와 정물소묘를 출간하며

이 책은 김정구 선생이 만들었던 《색채 드로잉》과, 18개 유명 입시미술전문학원의 대표작들을 모아 만들었었던 《정물소묘 77선》을 합본하여 새로 구성한 책이다. 《색채 드로잉》에는 연필소묘가 없었고, 《정물소묘 77선》에는 색채 기물소묘가 없어서 독자들로부터 아쉬운 지적을 많이 받아왔다. 그렇다고 책을 절판하기에는 두 책에 실린 작품이 너무 우수한 것들이어서 많이 안타까웠다. 그리하여 본사 편집부에서는 두 책의 장점들을 모아 한 권의 책으로 만들게 되었다. 다시 한번 김정구 선생과 18개 명문 입시미술 학원장님들께 감사의 인사를 드린다.

차 례

# 색채 기물소묘

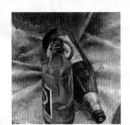

# 정물소묘

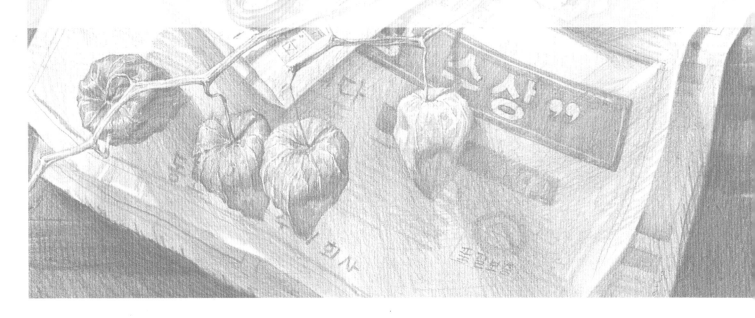

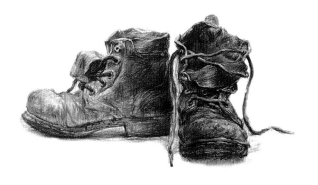

# 색채 기물소묘

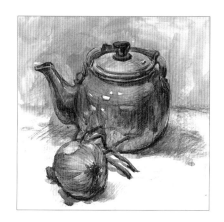

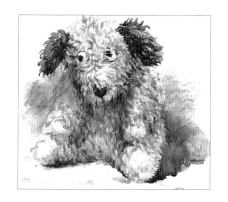

## 1. 재료별 표현 기법

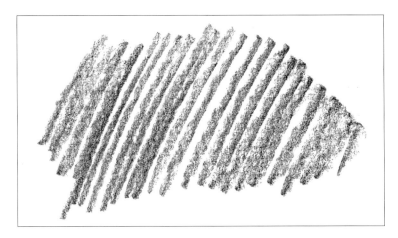

연필은 흑연을 점토와 충전재 등을 섞어 만든 재료로 그림을 그릴 때 밑그림용으로 가장 많이 사용하는 재료 중 하나이다. 점토와 흑연의 비례에 따라 다양한 무르기를 가지는 재료로 소묘 재료 중 가장 톤의 단계가 명확히 나누어져 생산된다. 목탄이나 콘테에 비해 화지에 고착력이 대단히 우수하다. 덧칠에 의한 톤의 변화도 풍부하며, 강한 선묘적 느낌이나 섬세한 대상을 묘사할 수 있는 편리성과 수정이 쉬운 특성이 있다. 연필은 수채화용 밑그림 제작이나 에스키스 등 다양하게 쓰이는 소묘 재료이다.

# 연필의 표현 기법

### 스크레치 터치 기법

가장 일반적으로, 가장 많이 사용하는 기법이다. 톤 대비의 변화를 여러 번의 스크레치 터치를 반복하여 표현하는 기법이다.

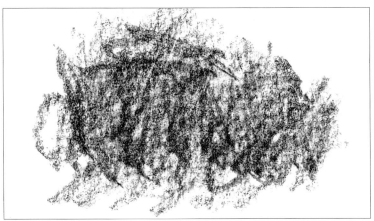

### 드라이 워쉬(Dry Wash) 기법

연필심을 가루를 내어 화면에 문지르는 기법으로 터치가 생략되기 때문에 더욱 부드럽고 몽롱한 느낌을 준다. 단, 명도대비를 선명하게 하는데는 한계가 있는 것이 장점이자 단점이다.

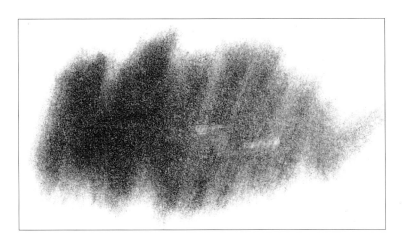

## 문지르기 기법

석고 데생에서는 학생들이 많이 사용하지 않는 기법이지만 인물 데생에서는 효과적인 방법이다. 석고나 기물 데생에서 잘 활용하면 뜻밖의 좋은 효과를 볼 수 있다.

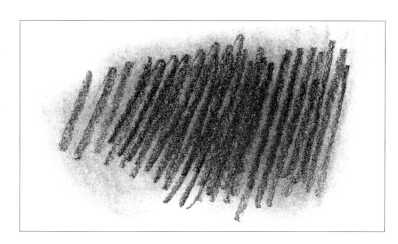

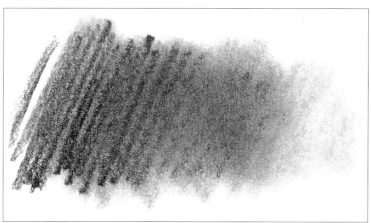

## 지우기 기법

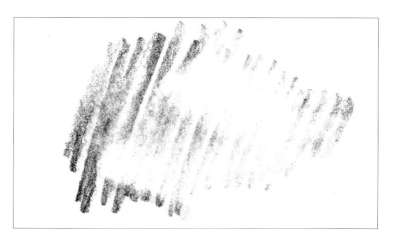

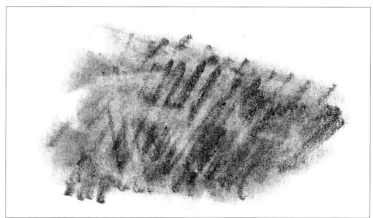

**수채화**

수채화 물감은 안료(Pigment)와 아교를 섞어 만든 재료로, 경쾌하고 신속하게 대상의 인상과 작가의 즉흥적인 감성을 표현 묘사하는데 좋은 재료이다. 또한, 유화물감 못지않은 대상의 섬세한 표현이 가능한 재료이다. 과거 서양 미술에서 유화가 주요 재료로 사용될 때 작가가 어떤 대상을 그리고자 할 시 에스키스로 작품의 전체적 분위기를 선험하기 위한 보조적 작업으로 사용되었었다. 그러던 것이 근·현대 미술사에 있어서 수채화의 특징과 예술적 가치가 새로이 부가되어 미술 재료의 한 장르로 확고하게 자리를 잡아 수채화만 전문으로 그리는 작가들이 생겨나고 있다.

또 다른 수채화의 장점은 다른 재료와 수용의 폭이 넓어 콘테, 목탄, 파스텔 등 수용성의 다른 재료와 크레용, 색연필 등 지용성 재료까지 기법적으로 서로 어울림이 잘되며 화지를 다양하게 선택할 수 있다. 아크릴이 유성인 유화적인 느낌과 수성인 수채화적인 느낌의 표현이 동시에 가능한데서 작가들의 각광을 받는 것은 유화적인 느낌의 장점보다 수채화적 표현이 동시에 가능한 데서 오는 이유일 것이다.

이와 같이 수채화 재료가 갖고 있는 타 재료에 대한 개방성, 유화에 비해 탁월한 기동성 등 재료의 현대성이 오늘날 소묘의 재료로서 탁월한 진가를 발휘하는 재료로 각광받고 있다.

# 수채의 표현 기법

수채화는 물을 그대로 사용하는 재료이므로 물의 맛과 느낌이 잘 나타나야 한다. 물의 양 조절로 채도를 조절하며 번지기, 겹치기, 흘리기 등등 여러 기법을 구사할 수 있다.

### 흘리기

일반적으로 그림은 이젤에 세워서 그리게 되는데 물의 양을 조절하여 물감이 적당히 아래로 흐르게 하는 기법으로 물의 느낌이 잘 나타나는 기법이다.
단 물방울 자국이 많이 생기지 않도록 주의해야 한다.

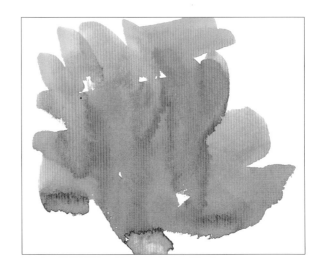

### 겹쳐 흘리기

겹치기와 흘리기를 혼용한 방법으로 겹치기 효과를 주는 다소 딱딱함과 흘리기 효과의 애매한 면처리를 보완하는 기법으로 물이 덜 건조된 상태에서 효과를 볼 수 있는 기법이다. 밑색의 터치가 균일하게 건조되지 않음을 이용, 한 번의 터치가 바닥색과 일부는 겹치고 일부는 건조가 덜 된 부분에서는 흐르거나 번지는 기법이다. 이 기법은 수채화 기법 중 가장 매력적인 기법이다.

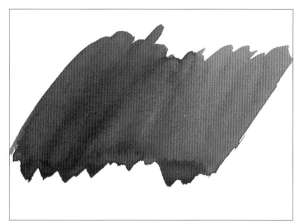

**혼색 기법**

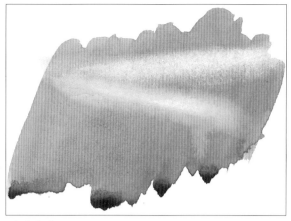

**닦아내기**

터치를 사용한 후 마르거나 마르기 전 닦아내는 기법으로 일정한 질감표현(은은한 광택 등)을 목적으로 사용한다.

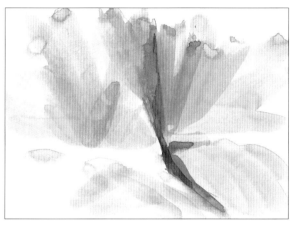

**덧칠하기**

겹치기나 흘리기 등 일반적인 수채화 기법을 사용한 후 사물을 좀더 정확히 묘사하기 위해 덧칠하는 기법이다. 적당한 덧칠은 화면에 무게감을 준다.

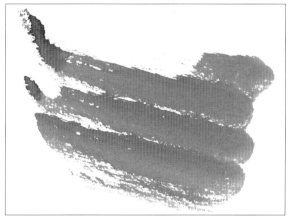

**갈필**

물의 양을 적게 사용하여 메마르고 거친 느낌과 속도감을 구사하는 기법으로 마른 정물 표현과 독특한 질감 표현에 적합하다.

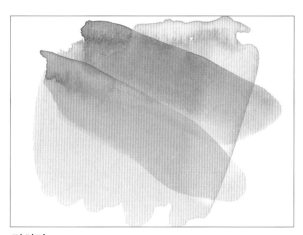

**겹치기**

터치를 사용한 후 마른 다음 다시 그 위에 터치를 입혀 밑색이 비쳐 보이게 하는 기법으로 투명하고 산뜻한 느낌이 든다.

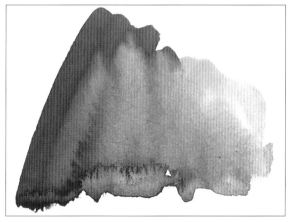

**채도변화**

수채화는 한 가지 색을 가지고 물의 사용량에 따라 채도 변화를 줄 수 있다. 물을 많이 사용하면 채도가 낮아지고, 적게 사용하면 채도가 높아진다. 또한 서로 다른 색상으로 혼색하여 채도의 변화를 줄 수 있다.

색연필은 각 색상의 안료와 충전재, 그리고 유지를 혼합하여 만들며 수용성과 지용성 색연필이 있다. 일반적으로 색연필은 지용성을 흔히 말하며 혼색이 까다로우며 다양한 종류의 색깔이 있다. 색연필은 화가들에게 그리 매력적인 재료는 아니다. 혼색이 까다롭고 작품이 다이나믹한 생동감보다 다소 정적이며 가벼운 느낌 때문인지 일러스트 작가들이 수채화와 더불어 자주 사용할 뿐이다. 하지만 모든 그림 재료가 그렇듯이 다른 재료와 적절히 섞어 사용하고 다양한 기법을 연구하여 보면 여느 재료 못지않은 좋은 소묘 재료이다.

## 색연필의 표현 기법

색연필은 크게 수성과 유성으로 구분한다. 수성 색연필을 사용한 후 붓을 사용하면 담채 느낌을 주며 다양한 질감 효과를 줄 수 있다. 유성 역시 자체 기법과 더불어 여러 가지 혼합기법을 구사할 수 있다.

### 문지르기

톤과 색의 변화가 부드럽게 표현된다. 솜이나 손, 혹은 종이막대, 지우개 등을 사용하여 표현한다.

### 혼합기법

수채재료와 유성 색연필은 혼합이 안되므로 색연필을 사용하여 묘사한 후 수채 물감을 사용하여 서로 반발하게 하는 기법과, 수채재료를 먼저 사용한 후 그 위에 마감처리하는 기법을 사용할 수 있다. 수성 역시 색연필을 먼저 쓰고 수채 재료를 사용하는 기법과, 수채 재료를 쓰고 색연필을 쓰는 방법이 있다. 이는 서로간 친화력이 있는 재료로 유성 색연필과는 다른 느낌을 준다.

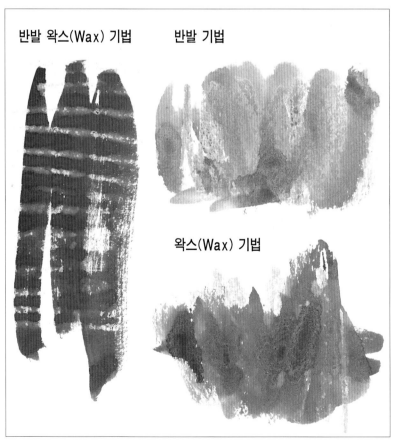

반발 왁스(Wax) 기법    반발 기법

왁스(Wax) 기법

스크레치 터치

그리기 혼용

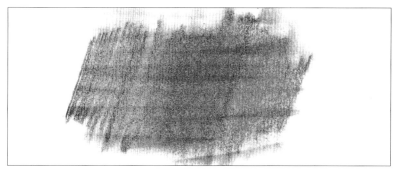

혼색하기

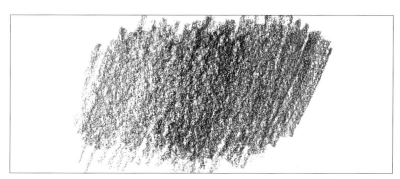

**점묘**
서로 다른 색이나 유사색 등을 병치혼합
하여 다른 색감을 얻는 방법이다.

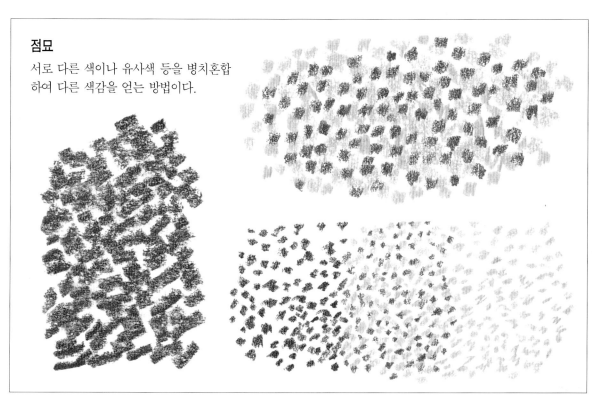

콘테는 카본을 압축시켜 만든 재료로 연필에 비해 견고하지는 않지만 대단히 유연하며 다이나믹한 표현이 가능한 소묘 재료이다. 수채화 외 기타 수용성 재료와도 어울림이 좋으며 사실적인 표현과 대담한 기법에 의한 감성표현을 하는 데 적합하다. 목탄이나 연필보다 강렬한 색상에 의한 톤 대비가 가능하며 연필형 콘테는 상당히 사실적인 묘사가 가능하며, 막대(Stick)형 콘테는 힘차고 강한 덩어리를 표현하기에 적합한 소묘 재료이다.

## 콘테의 표현 기법

### 측면 스트로크

콘테(특히 막대 콘테-Stickconte)의 넓은 면을 눕혀 문질러서 묘사하는 기법으로 주로 넓은 면을 대담하고 시원하게 처리하는 효과를 볼 수 있으며 그 위에 다른 기법을 혼용할 수 있다.

### 스크레치 터치 기법

연필 데생에서 가장 많이 쓰는 기법이다. 소묘 재료에서 붓을 사용하는 것을 제외하고는 가장 기초적인 기법이다. 그림의 시작에서 완성까지 가장 빠른 시간에 완성할 수 있는 기법이기도 하다.

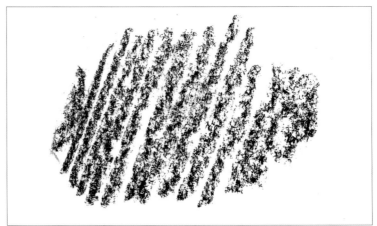

### 문지르기

목탄과 콘테에서 가장 많이 쓰는 기법이 스트로크 기법이다. 스크레치 기법을 쓴 후 손이나 솜 또는 스폰지, 휴지 등으로 문질러서 분위기를 연출, 묘사한다. 연필이나 다른 재료에 비해 터치와 문지른 부분이 어우러져 극적인 대비 효과를 준다.

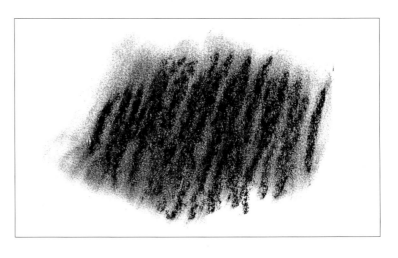

## 지우기 혼용

스트로크나 스크레치 기법 등을 사용
한 후 지우개를 이용하여 적당히 힘을
주어 문지르면 뭉개진 지우개 자국과,
지우개를 사용 안한 터치 자국이 서로
어울려 선명한 대비 효과를 준다.

## 수채 혼용

콘테는 일반적으로 수채화에 잘 녹는
수용성 재료로 수채화 기법과 혼용하
여 사용할 수 있다. 수채 터치와 물이
닿은 부분이 서로 뭉개져 콘테의 딱딱
한 터치를 변화시켜 독특한 질감 효과
를 준다.

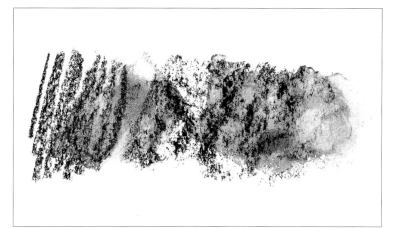

## 바림질 기법

이미 칠한 콘테의 밝은 톤이나 수채화
로 칠한 색 위에, 그보다 짙은 색을 측
면 스트로크 기법이나 뭉툭한 면으로
덧칠하는 기법이다. 몽롱한 형태를 표
현할 때 사용한다.

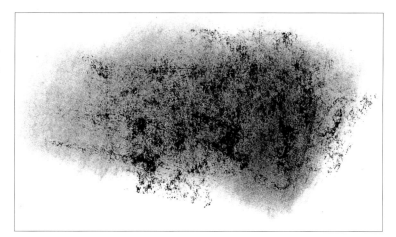

## 드라이 워쉬(Dry Wash)

콘테를 분말로 만들어 특정 부분을 마
른 붓이나 젖은 붓 또는 손, 휴지 등을
활용하여 문지르거나 찍어 바르듯 쓰
는 기법이다. 문지르기와 비슷하나 터
치가 안나타나고 더욱 부드러운 느낌
을 준다. 단, 예상 외의 얼룩이 지는 것
에 주의해야 한다.

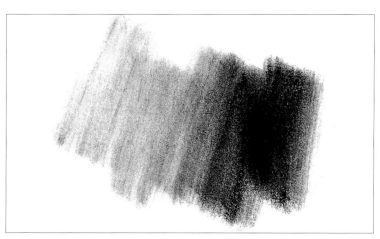

먹은 동양권에서 미술(동양화)재료로 가장 많이 사용되었던 재료였을 뿐만 아니라 필기도구로도 애용되던 필수품이었으며, 현대 서양작가들에게서도 예술적 가치가 높은 소묘 재료로 애용되고 있다. 거의 화선지를 사용하여 표현하며 일반적으로 붓을 통해 표현되는 만큼 붓의 유연성으로 인한 풍부한 선묘적인 맛을 느끼게 하는 재료이다. 먹은 수용성으로 물로 농담을 조절하며 담채 및 수채화적 표현이 가능한 장점이 있다.

## 먹의 표현 기법

먹은 일반 종이에서는 빛을 반사하기 때문에 다소 번들거림이 있으나 화선지에서는 발색효과가 뛰어나 농담표현이 훌륭하다. 먹의 사용기법은 수채화의 기법과 유사하며 진한 검은 색임을 감안하여 붓 외에 나무젓가락이나 솜 등을 활용해 보면 다양한 느낌을 나타낼 수 있다.

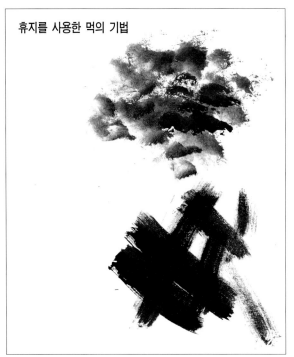

**휴지를 사용한 먹의 기법**

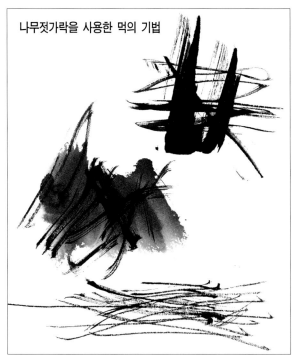

**나무젓가락을 사용한 먹의 기법**

**붓의 표현 기법(몰골)**

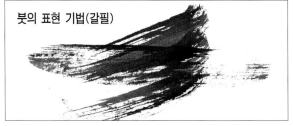

**붓의 표현 기법(갈필)**

- **준법** 동양화는 사물의 요철에 의해 나타나는 주름을 선으로 압축하여 표현하는 것이 가장 기본이다. 사물을 스케치 할 때 선을 표현하는 연습을 상당히 많이 하여야 한다. 산이나 바위 등을 표현할 때 쓰이는 준법으로 부벽준(도끼로 장작을 쪼갠듯), 우모준(소털처럼), 마아준(말의 이빨처럼), 유엽준(버드나무잎처럼) 등을 예로 들 수 있다.

- **운필법**
  중봉 : 붓끝을 선의 중앙에 가도록 하여 탄력있고 강직한 선을 얻을 수 있으며, 가장 기본적인 선이다.
  편봉 : 붓끝이 한 쪽으로 치우치도록 약간 뉘어 쓰는 것을 말한다. 농담을 곁들여 대나무 줄기나, 동백나무에 많이 쓰인다.
  노봉 : 붓끝이 노출되어 선이 날카롭고 가볍게 되는 것을 말한다.
  음봉 : 붓끝이 감추어져 무겁고 단단한 느낌을 준다.

## 2. 재료별 작품 비교(한 소재를 각각 다른 재료로 사용한 경우)

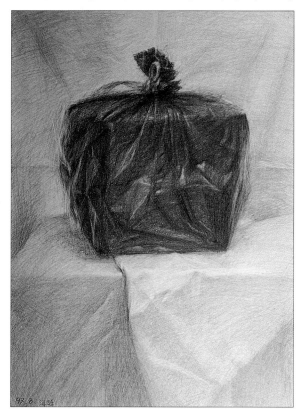

연필 / 학생작

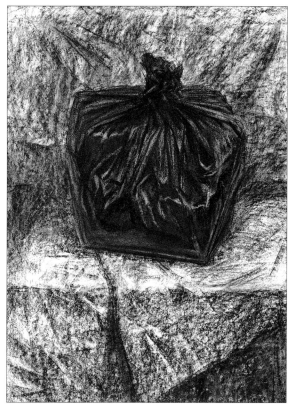

콘테 / 학생작

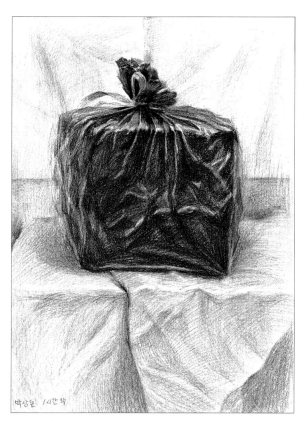

색연필 / 학생작

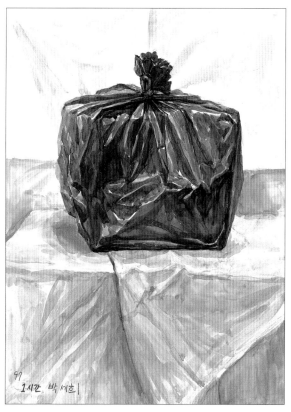

수채 / 학생작

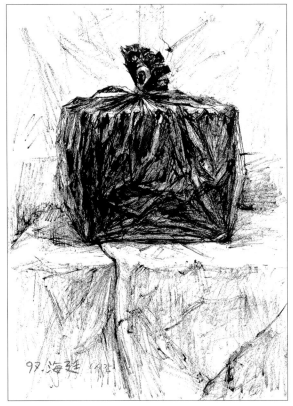

먹 / 학생작

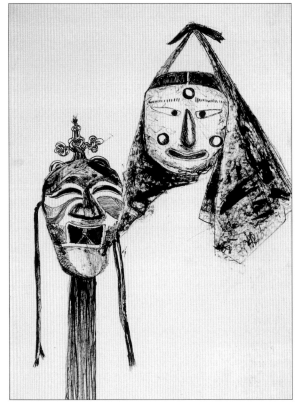

먹 / 학생작

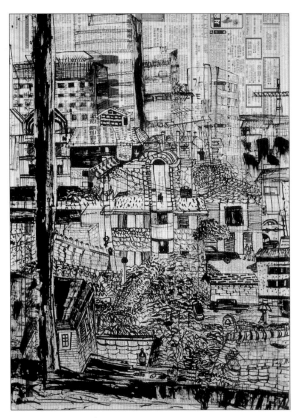

신문지 위에 먹 / 학생작

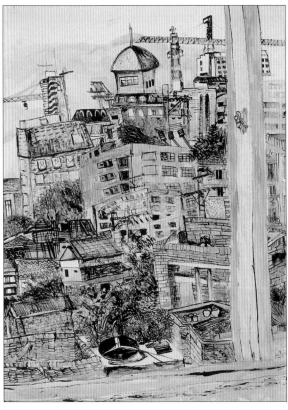

먹, 수채 / 학생작

# 두 가지 이상 재료를 사용한 작품 프로세스

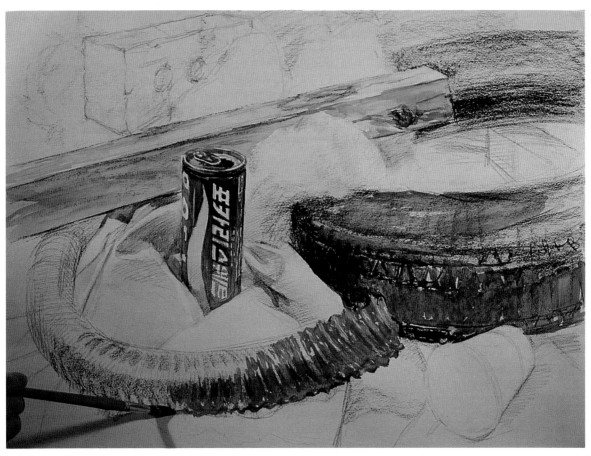

콘테, 수채

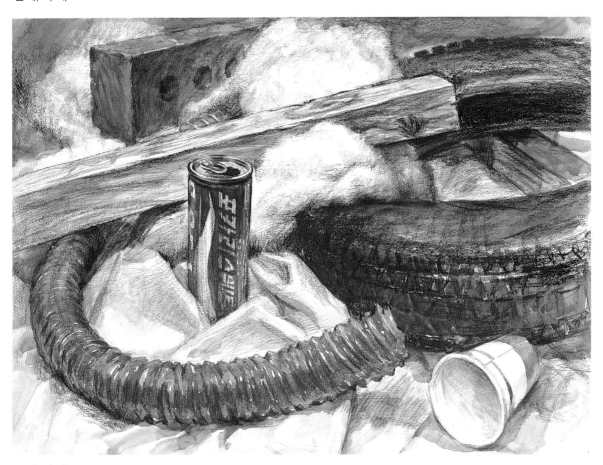

콘테, 수채

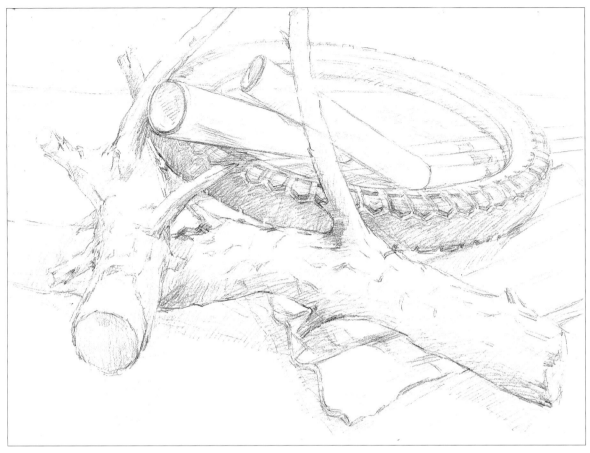

연필

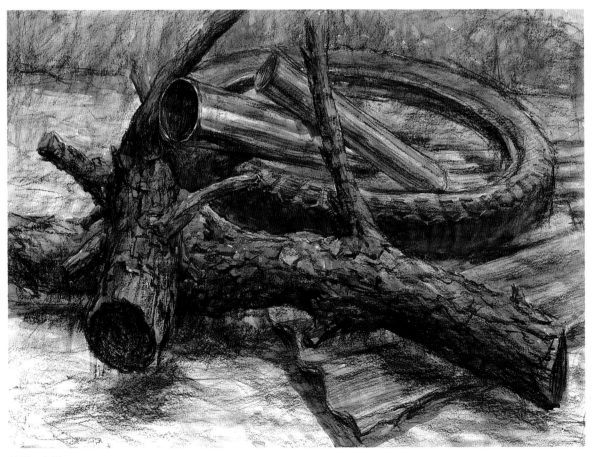

콘테, 수채

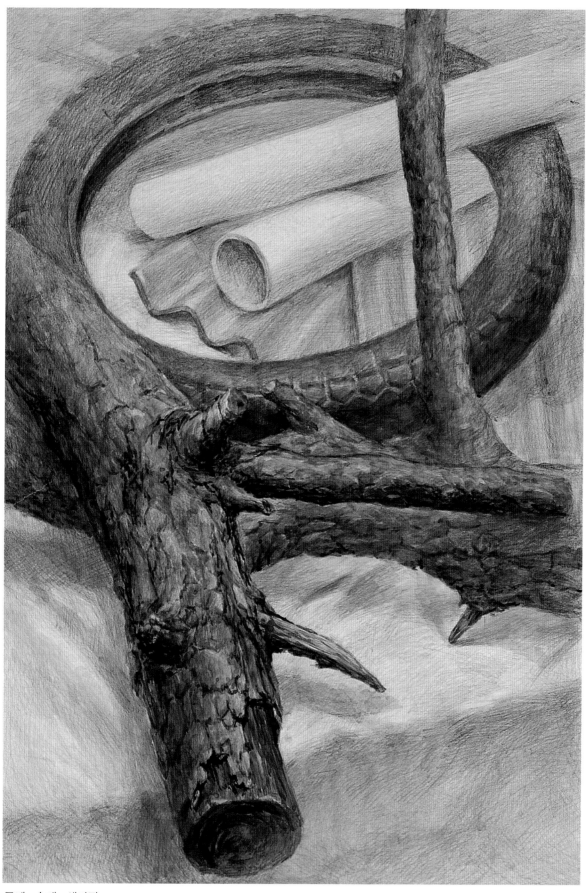

콘테, 수채, 색연필

배접지에 먹과 수채를 사용한 경우

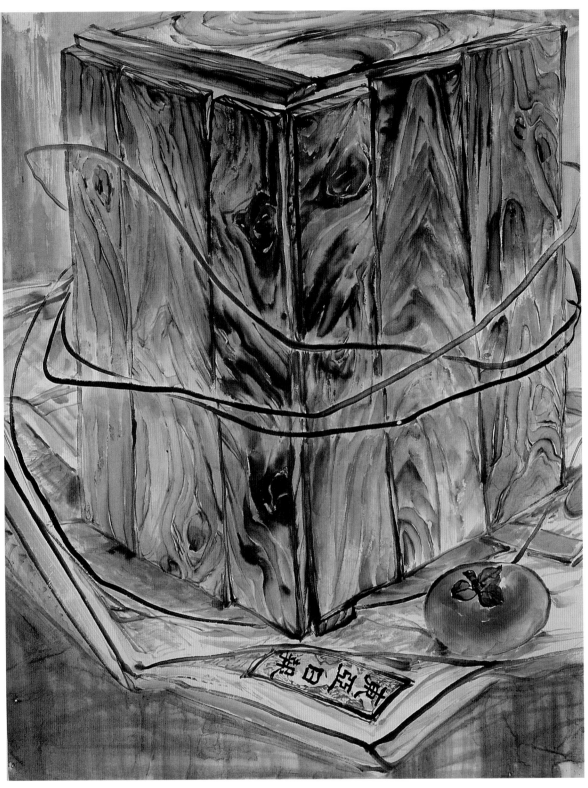

배접지에 먹, 수채

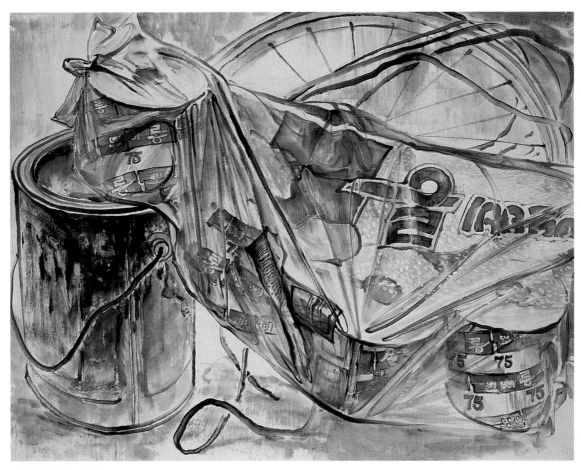

배접지에 먹, 수채

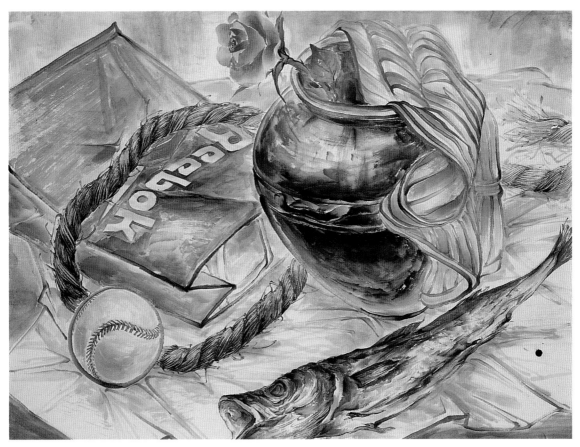

배접지에 먹, 수채

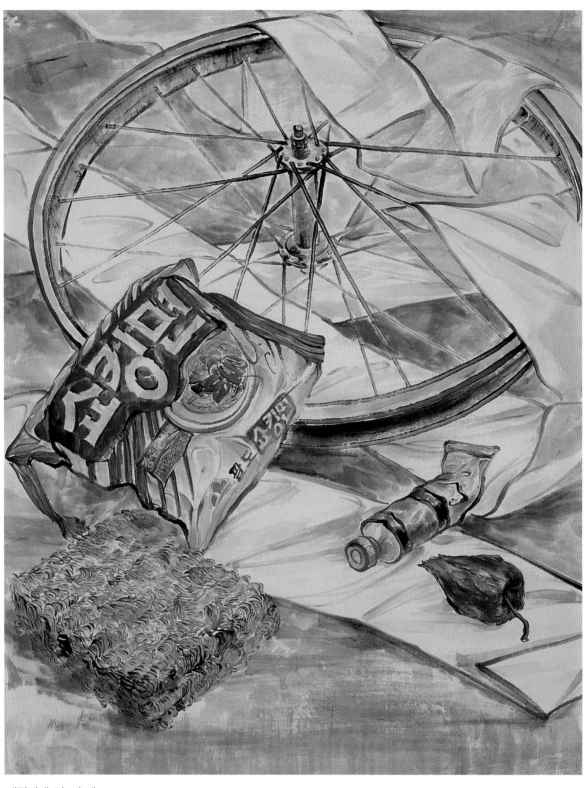

배접지에 먹, 수채

**배접지를 사용하지 않은 먹과 기타 재료의 경우**

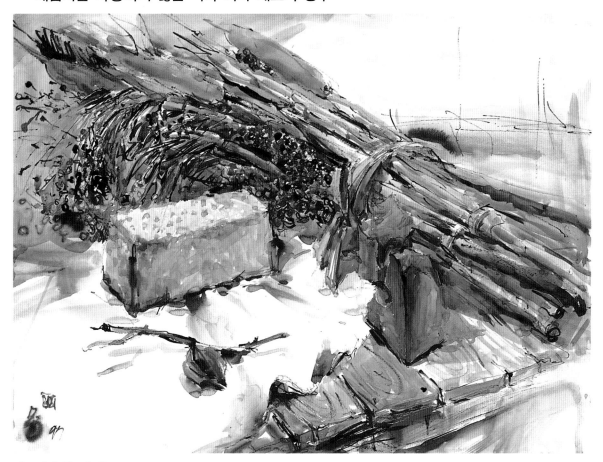

캔트지에 먹, 수채

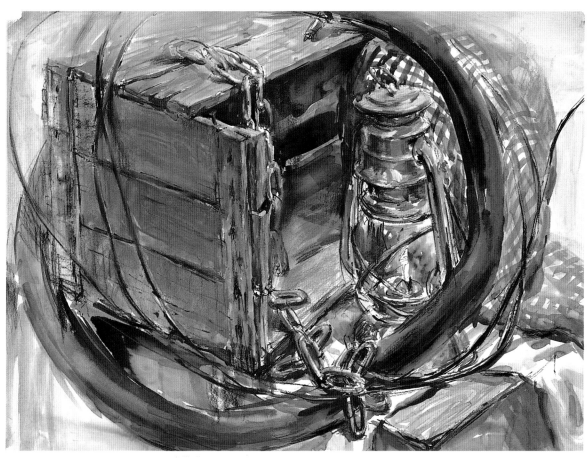

캔트지에 먹, 수채

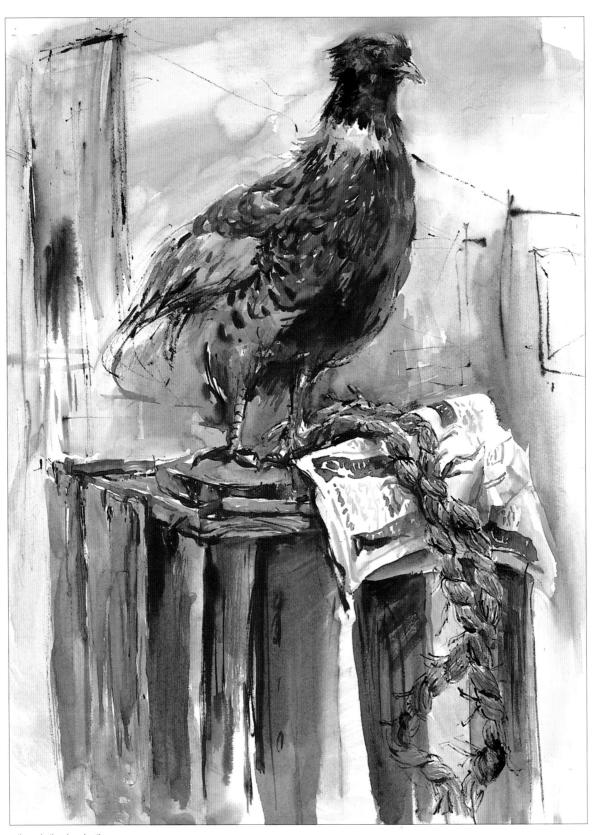

캔트지에 먹, 수채

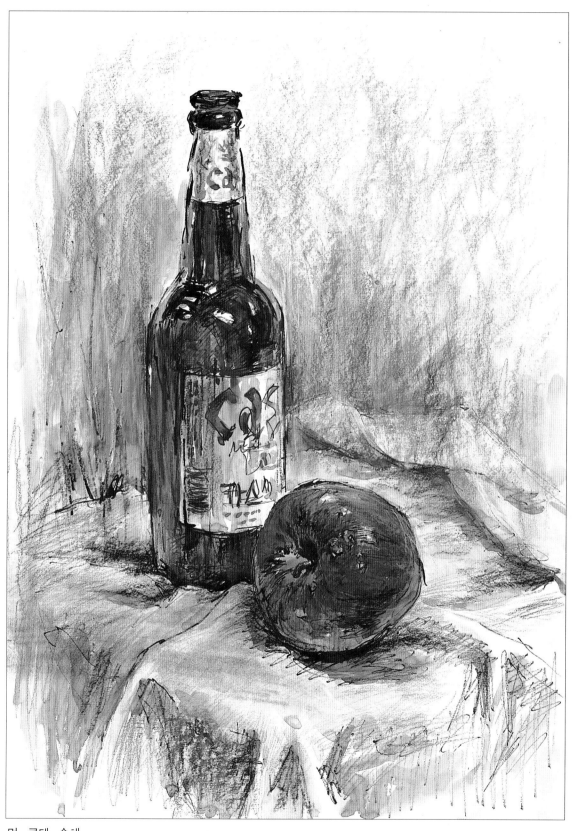

먹, 콘테, 수채

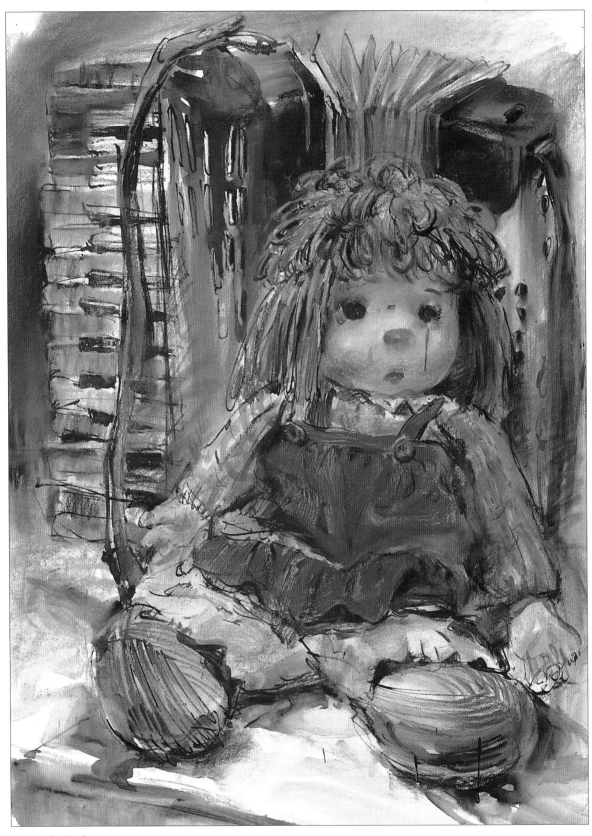

먹, 콘테, 수채

**콘테와 수채를 사용하여 완성한 작품**

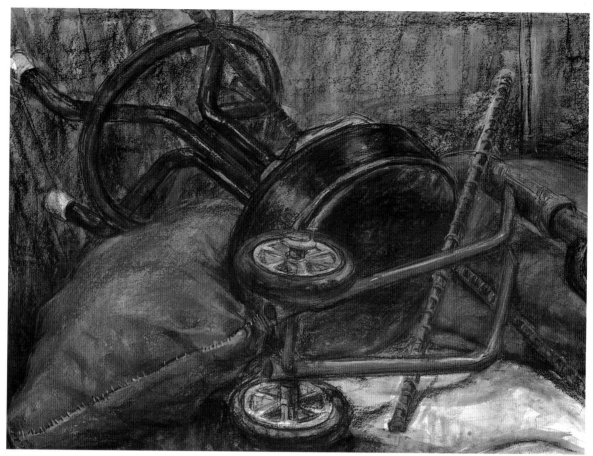

콘테, 수채

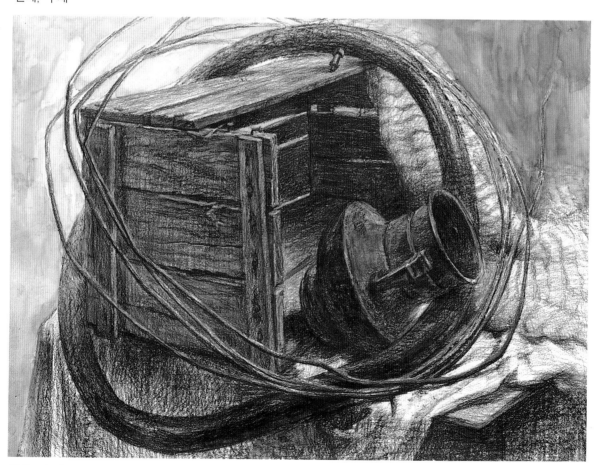

콘테, 수채

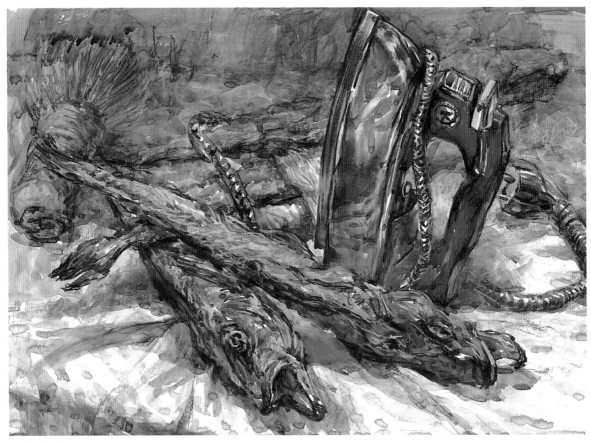

콘테, 수채

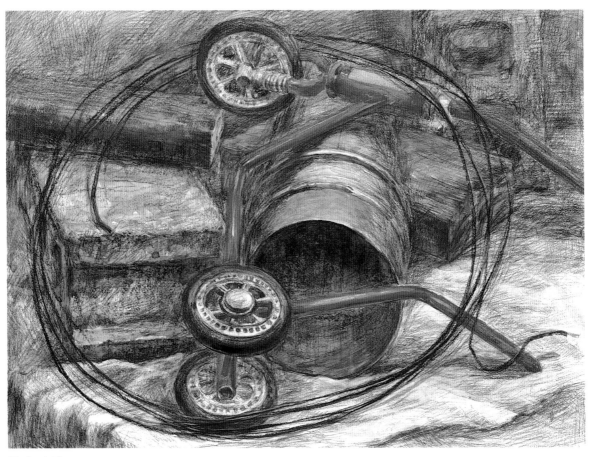

콘테, 수채

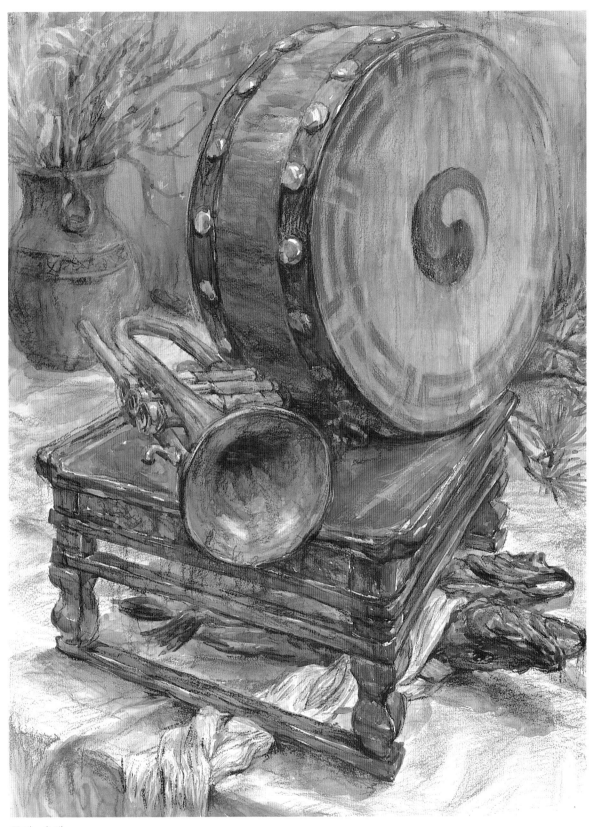

콘테, 수채

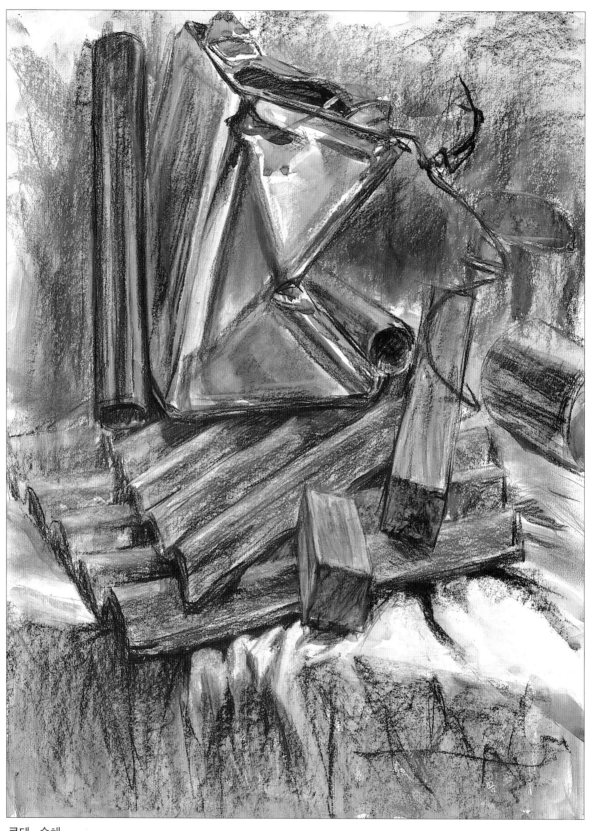

콘테, 수채

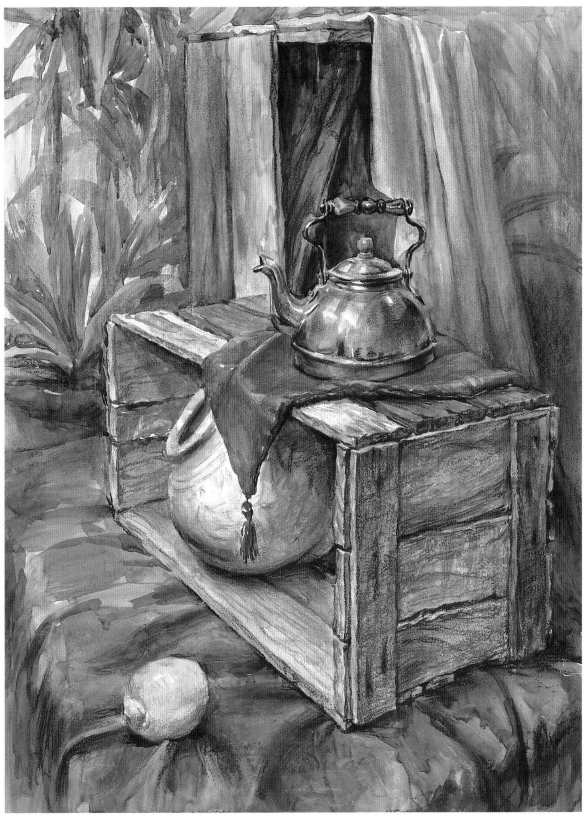

콘테, 수채

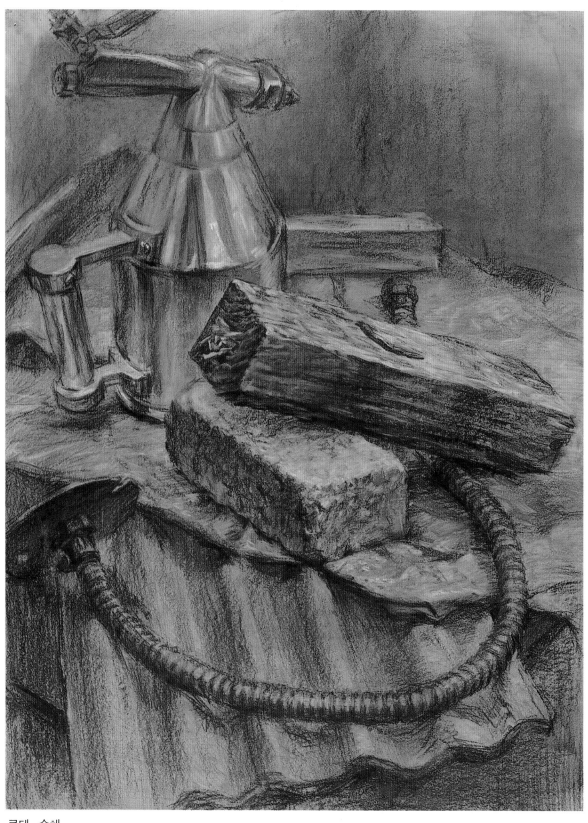

콘테, 수채

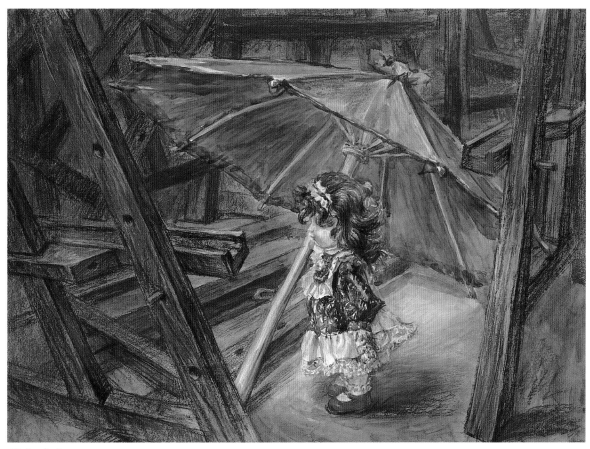

콘테, 수채

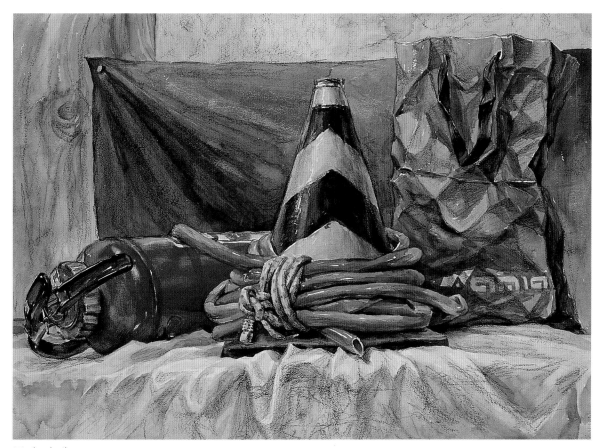

콘테, 수채

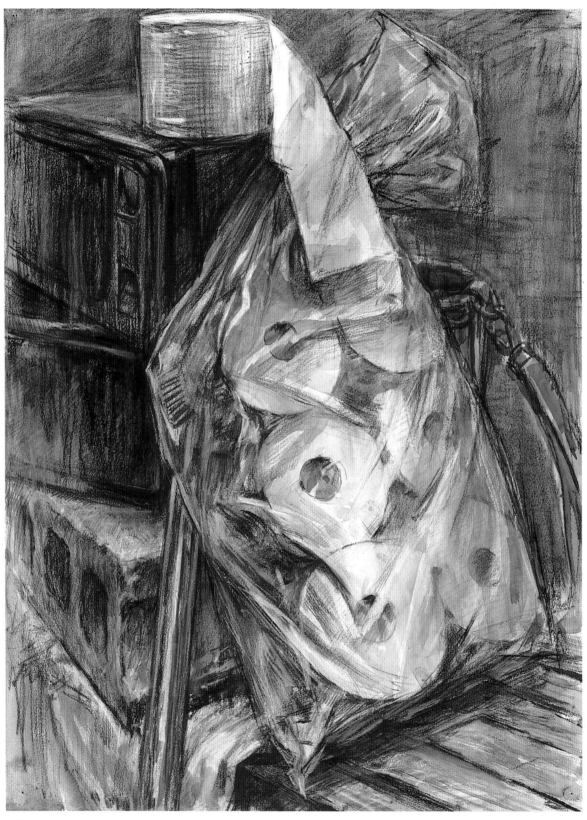

콘테, 수채

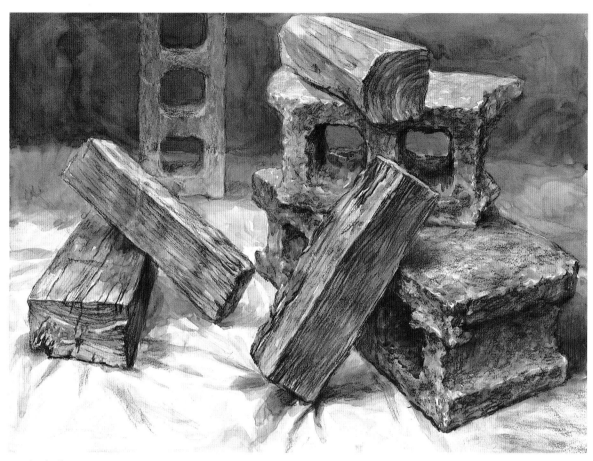

콘테, 수채

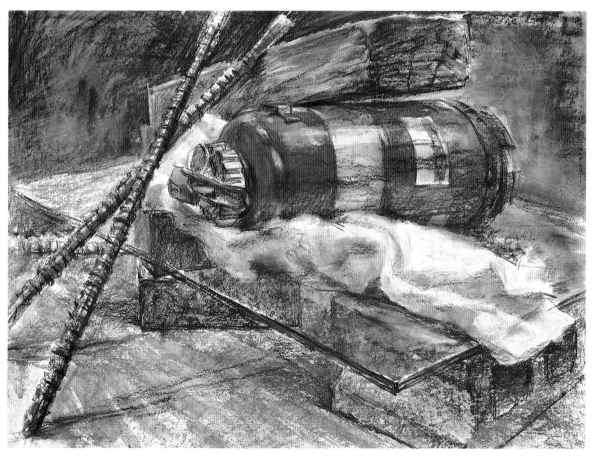

콘테, 수채

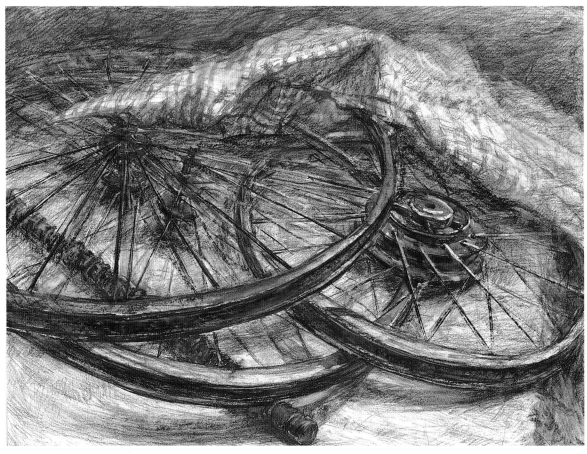

콘테, 수채

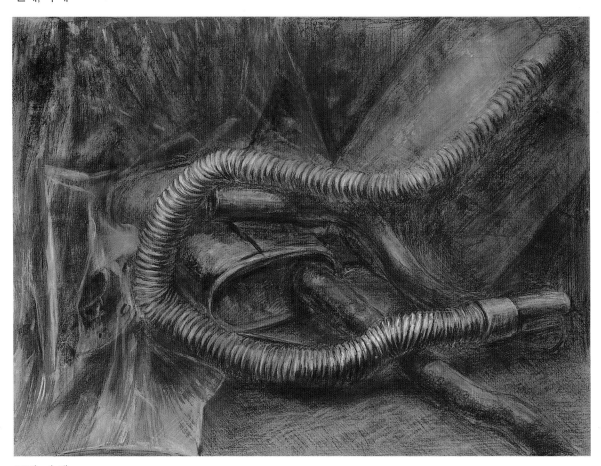

콘테, 수채

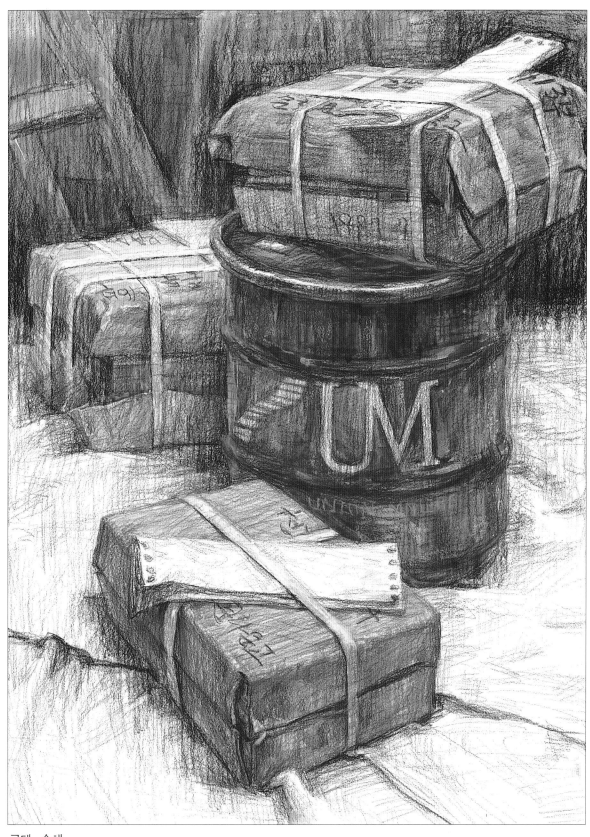

콘테, 수채

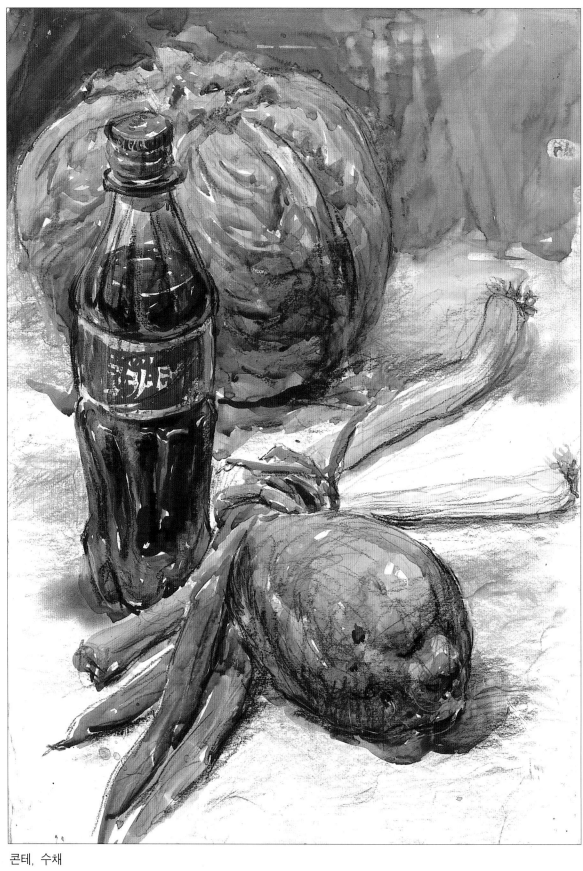

콘테, 수채

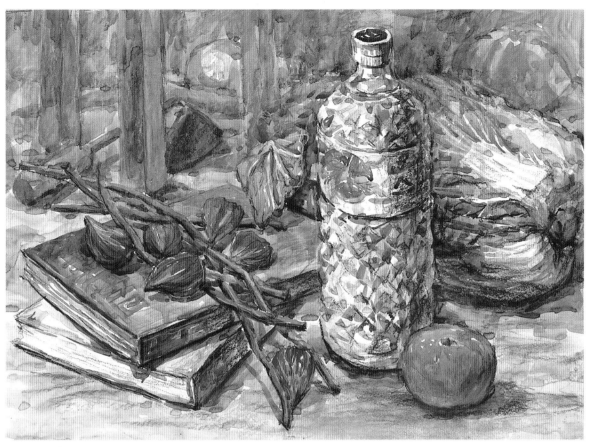

콘테, 수채

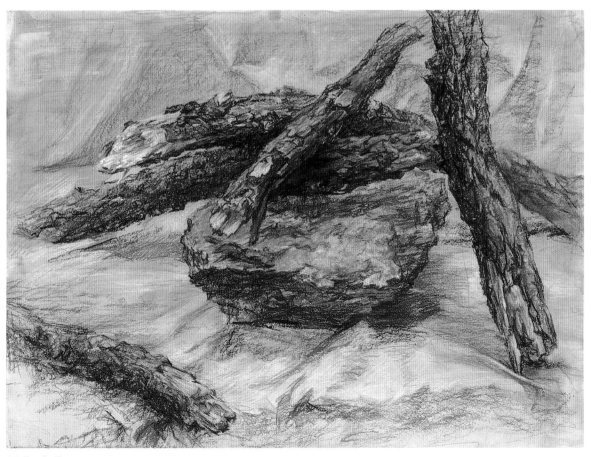

콘테, 수채

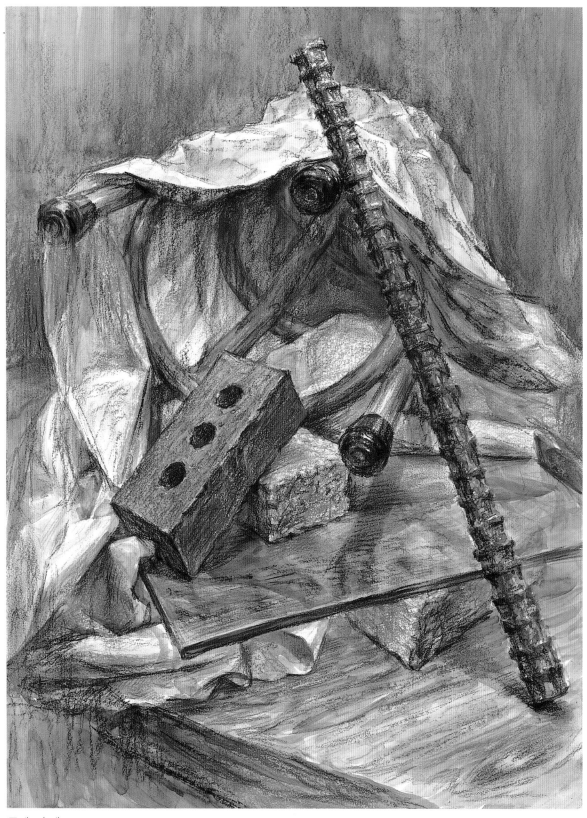

콘테, 수채

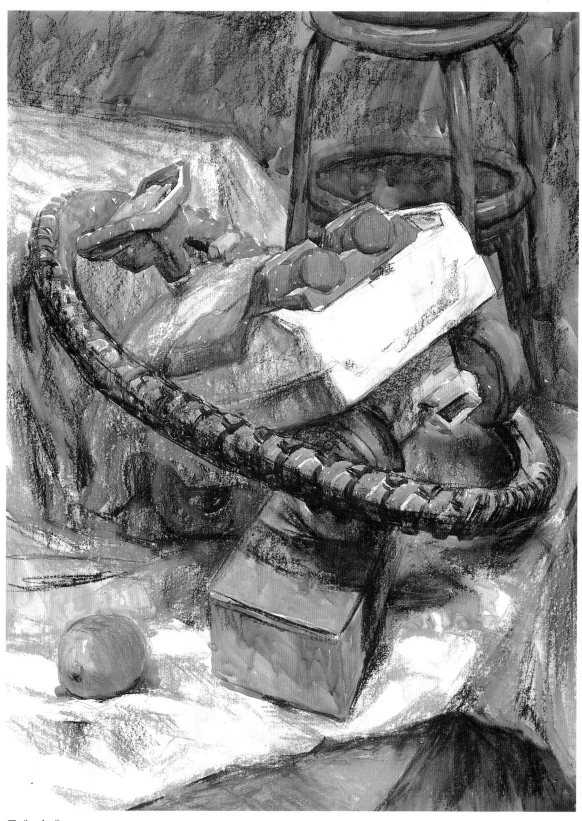

콘테, 수채

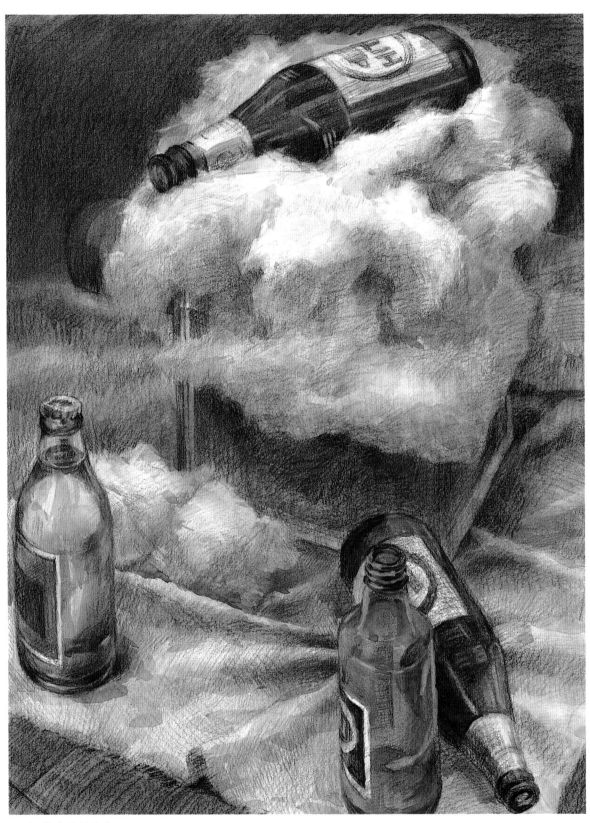

콘테, 수채 / 학생작

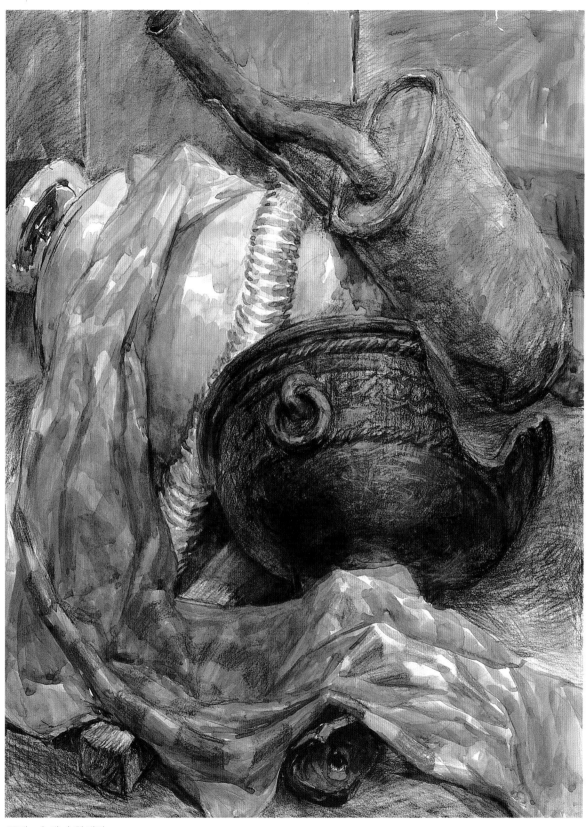

콘테, 수채 / 학생작

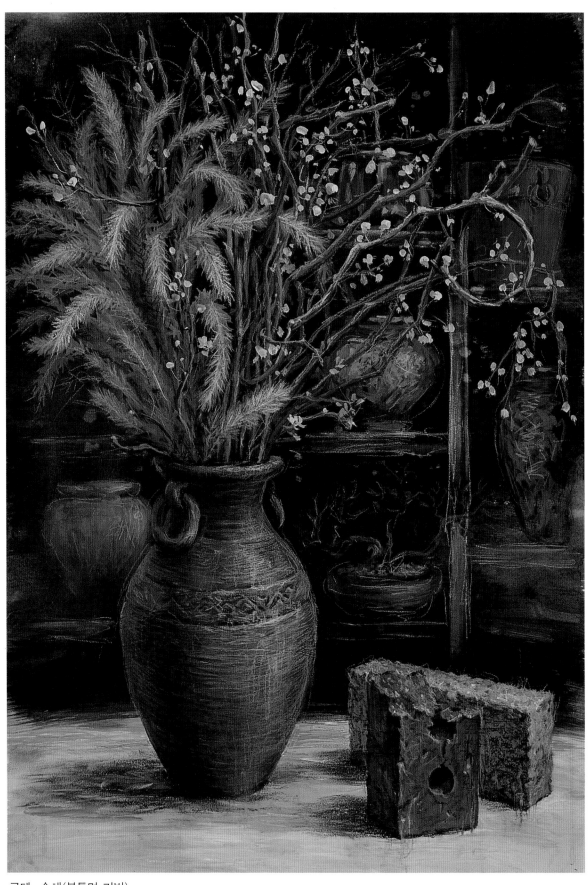

콘테, 수채(불투명 기법)

콘테와 색연필을 사용하여 완성한 작품

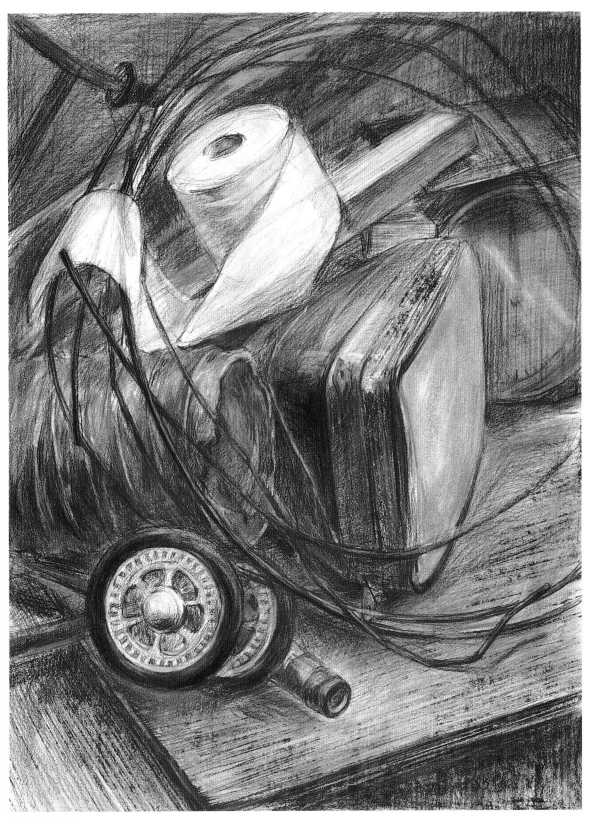

콘테, 색연필

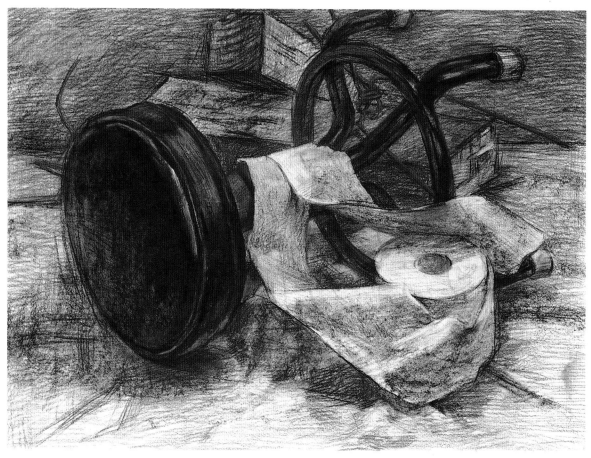

콘테, 색연필

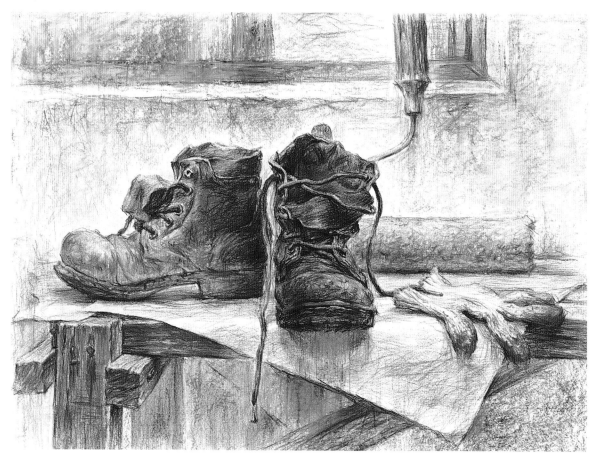

콘테, 색연필

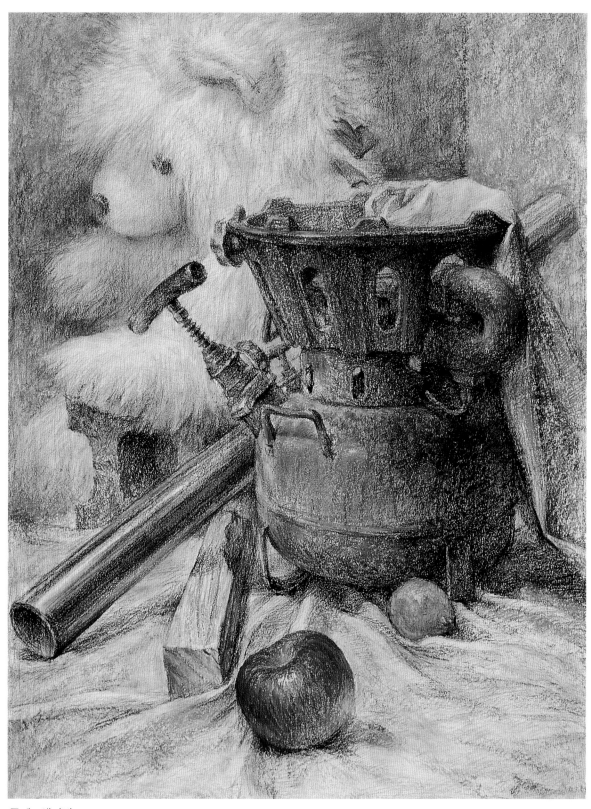

콘테, 색연필

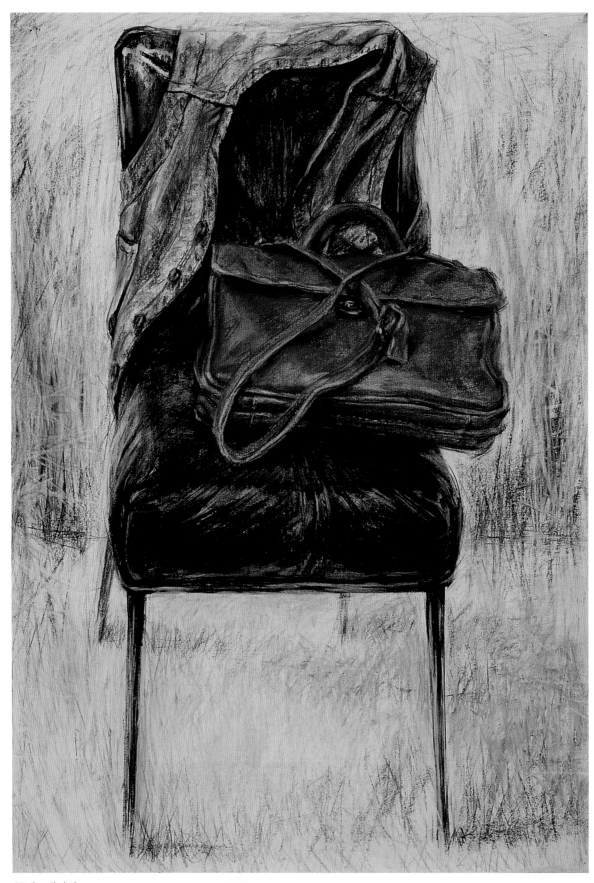

콘테, 색연필

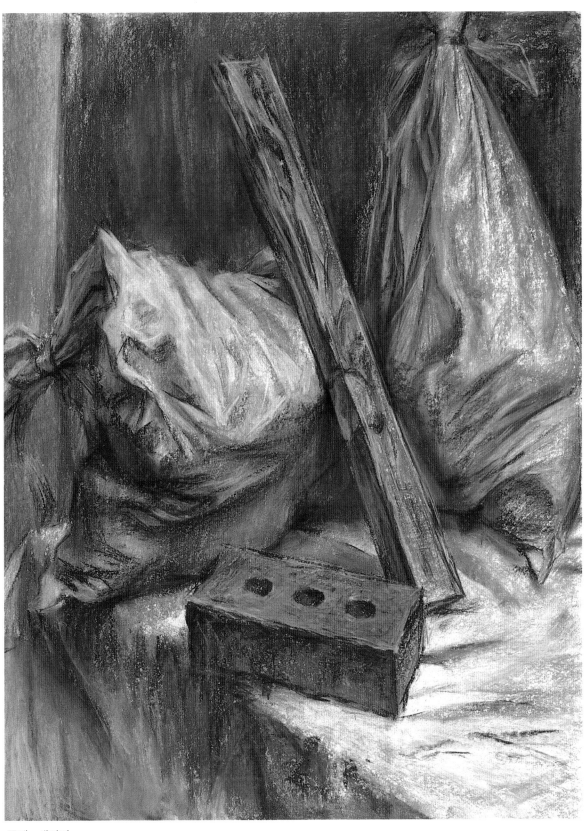

콘테, 색연필

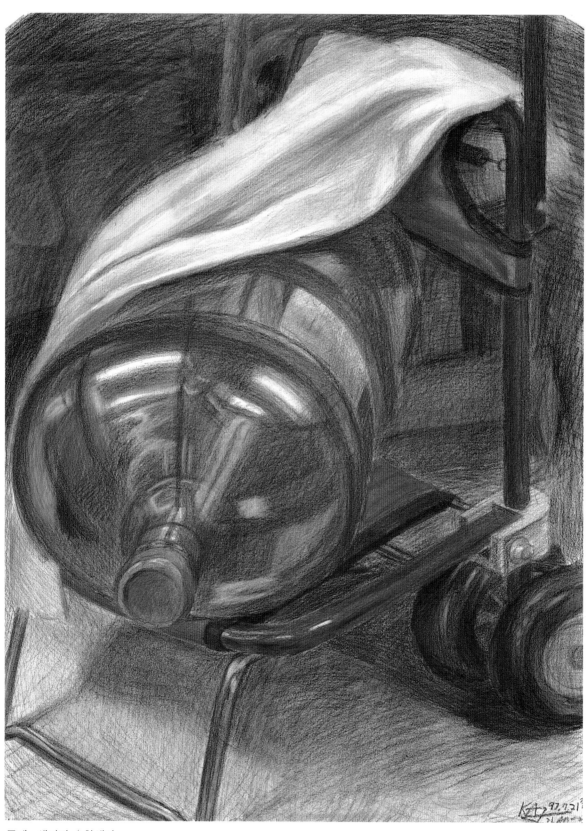

콘테, 색연필 / 학생작

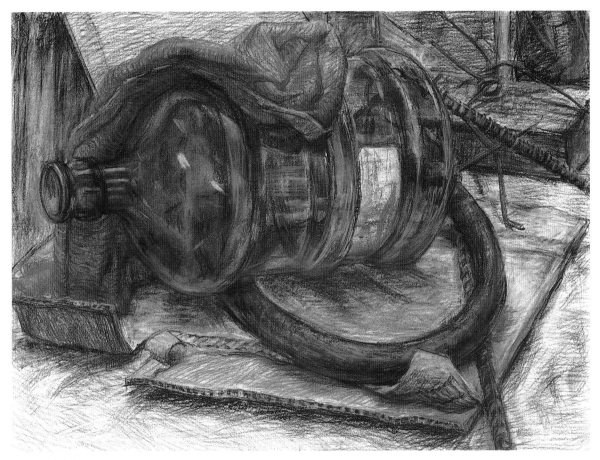

콘테, 색연필

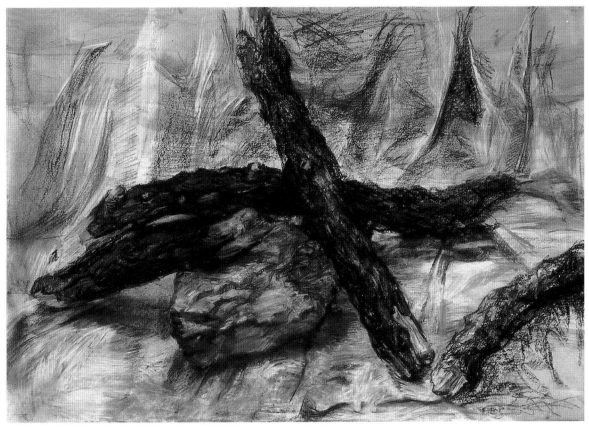

콘테, 색연필 / 학생작

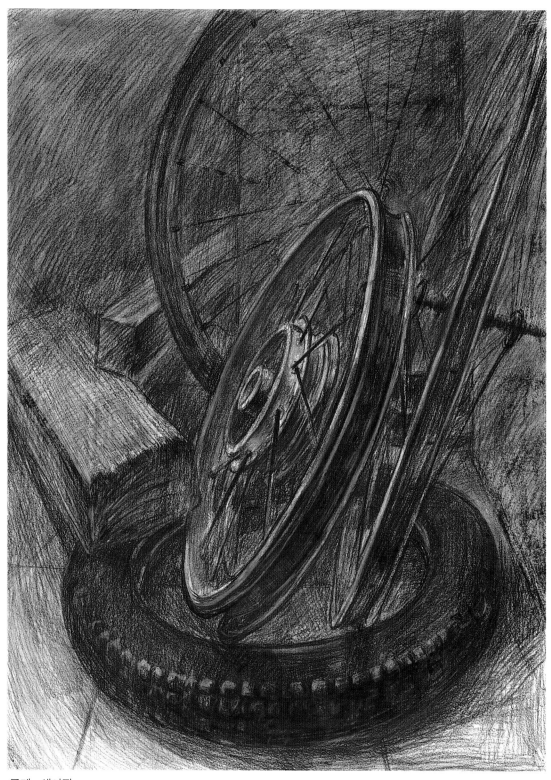

콘테, 색연필

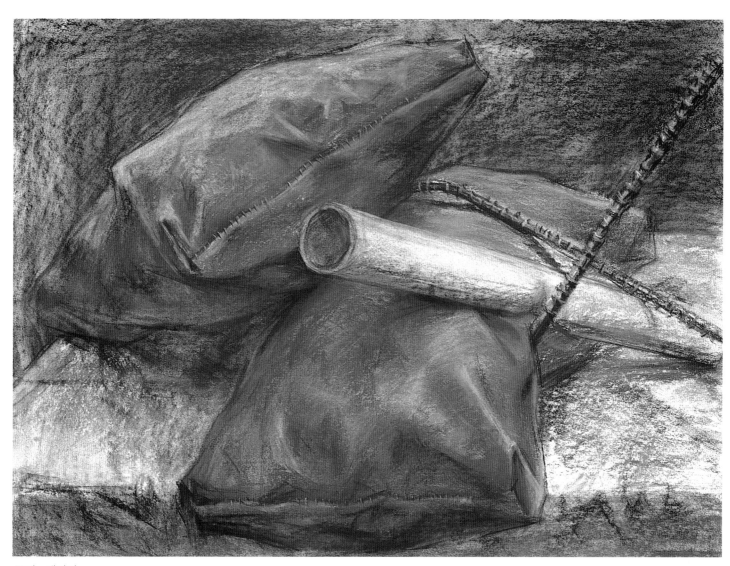

콘테, 색연필

# 기타 재료를 사용하여 완성한 작품

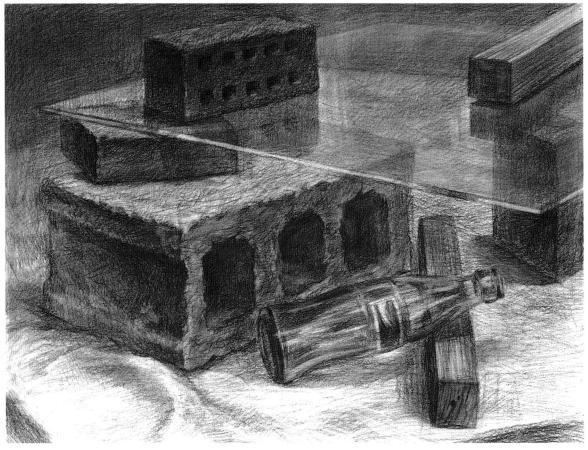

콘테 / 학생작

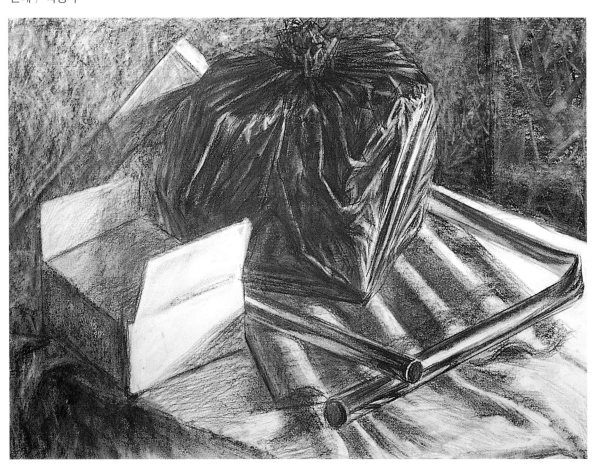

콘테

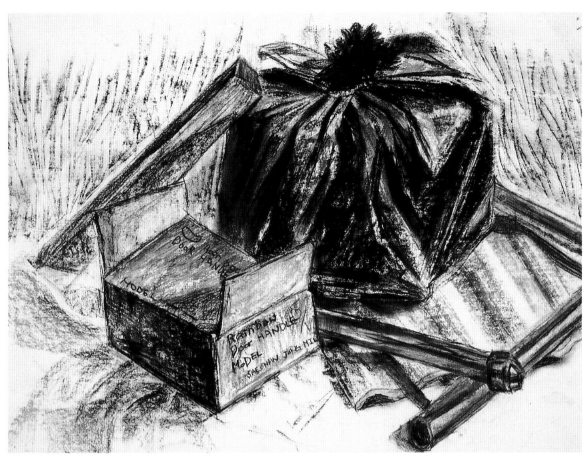

콘테 / 학생작

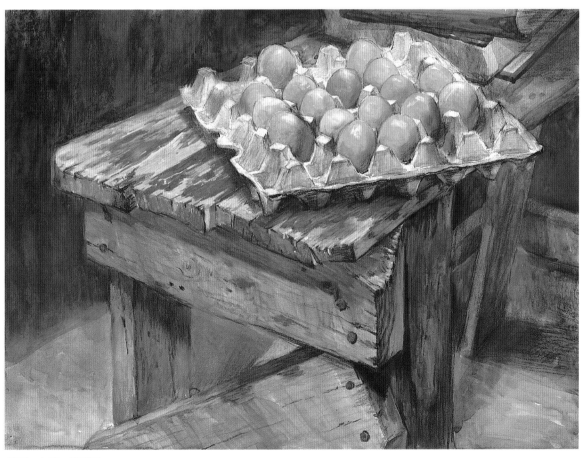

콘테, 수채, 색연필

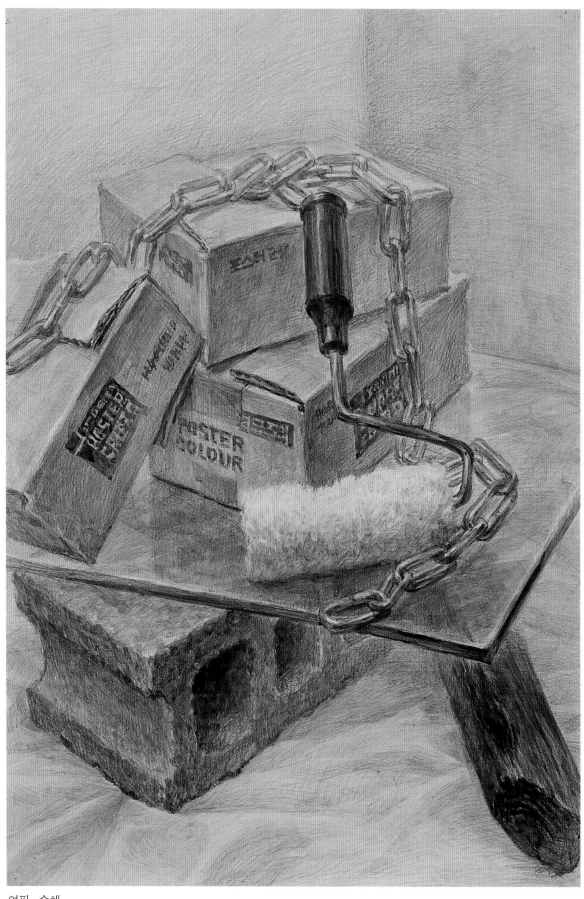

연필, 수채

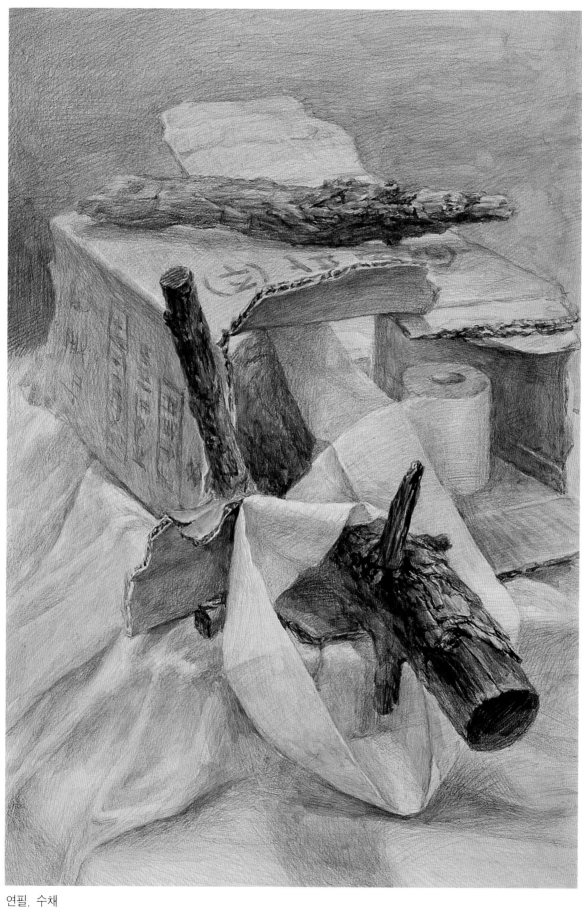

연필, 수채

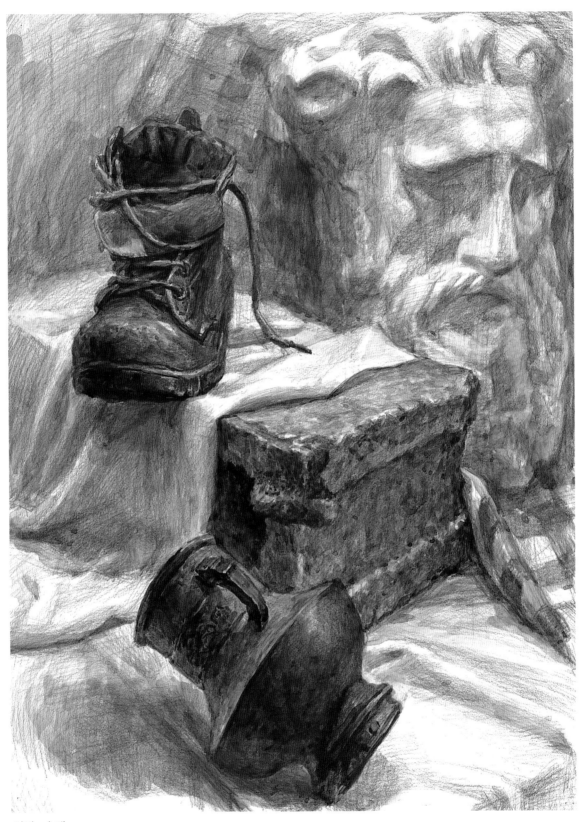

연필, 수채

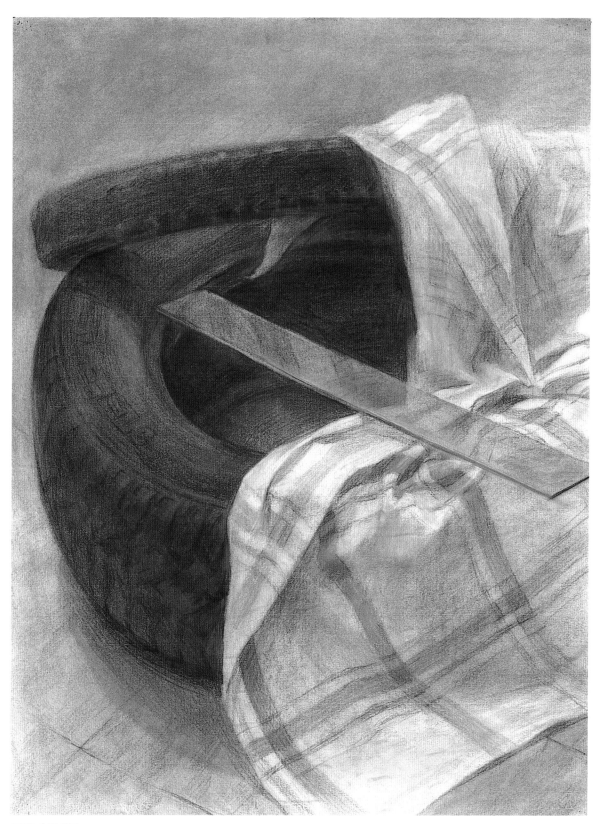

콘테 / 학생작

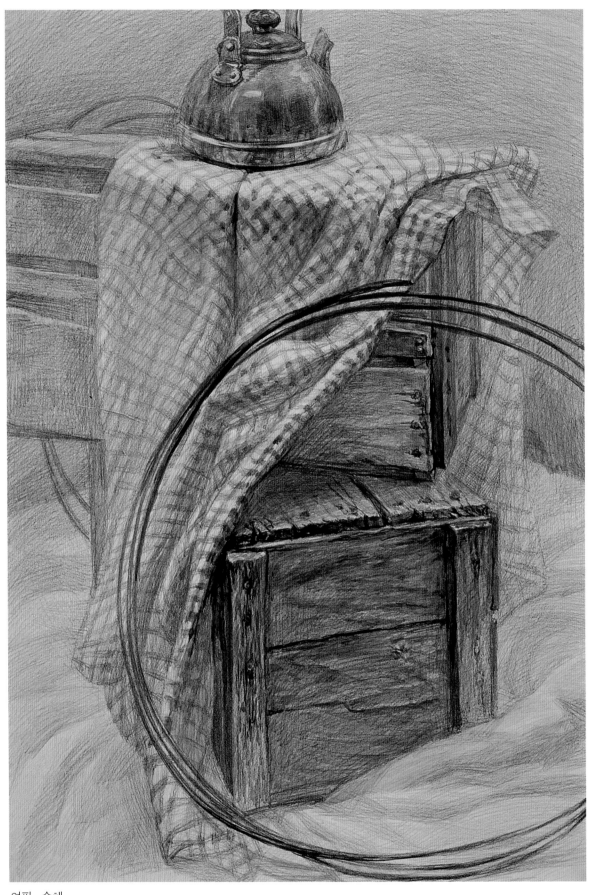

연필, 수채

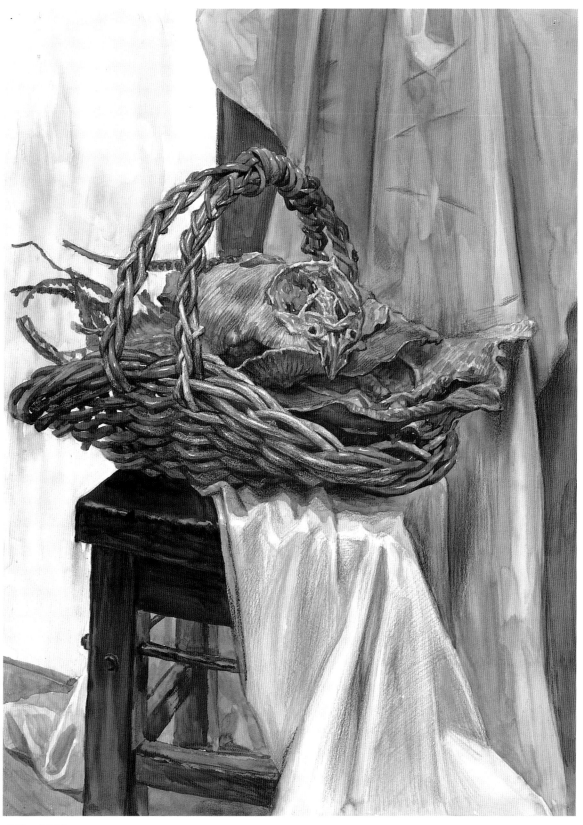

수채, 색연필

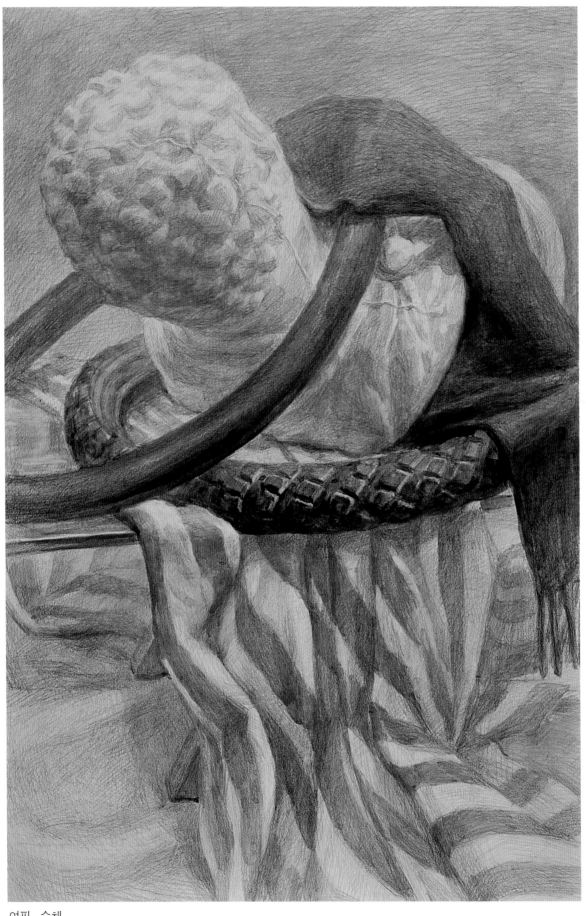

연필, 수채

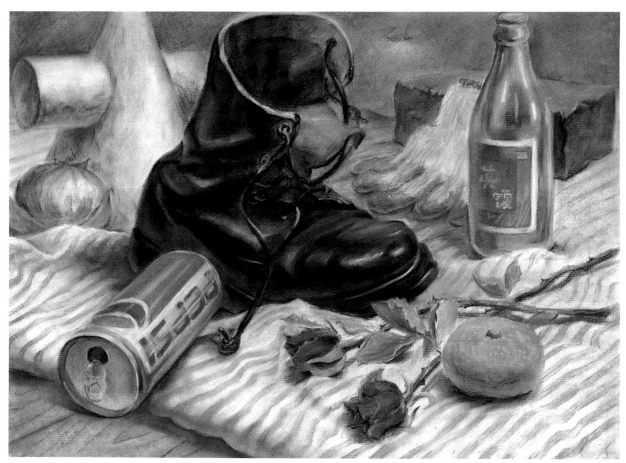

파스텔

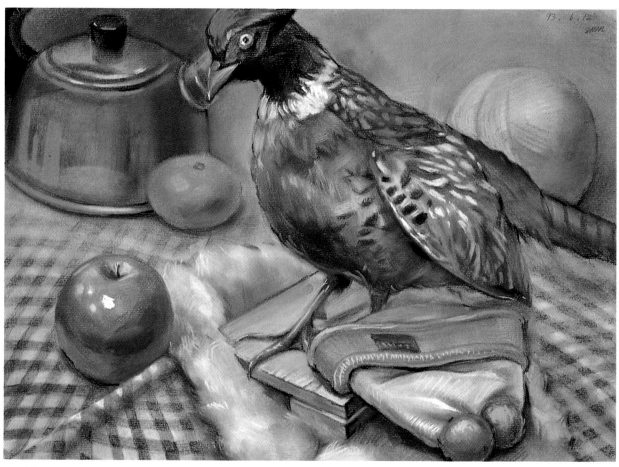

파스텔

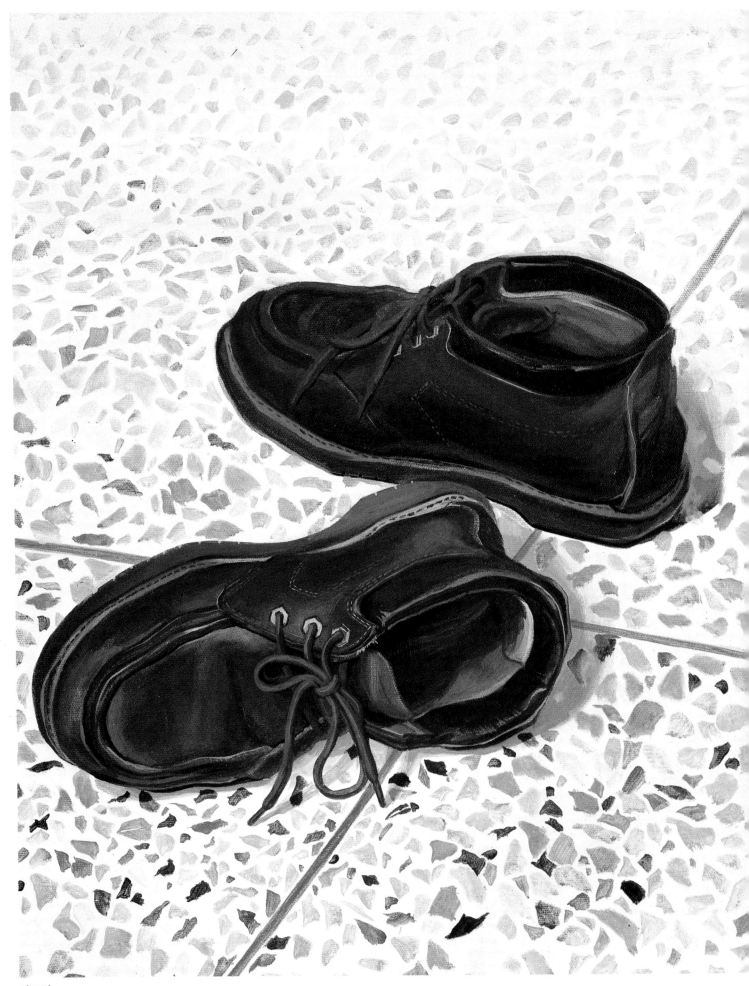

아크릴

# 정물소묘

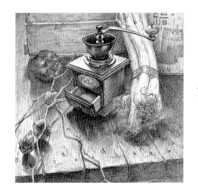

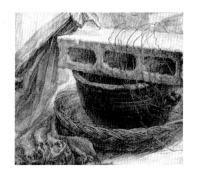

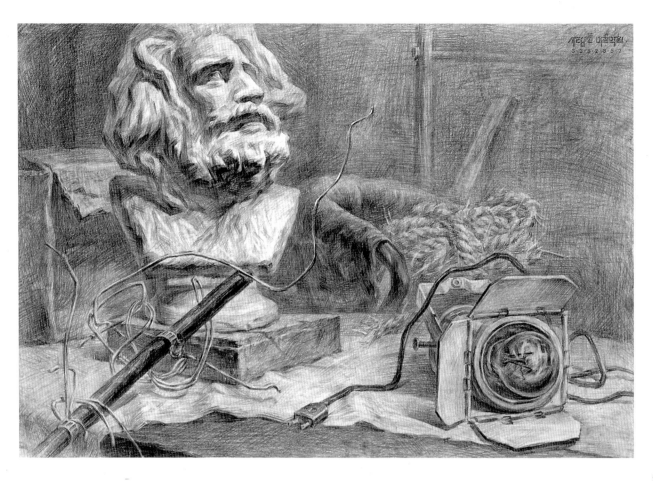

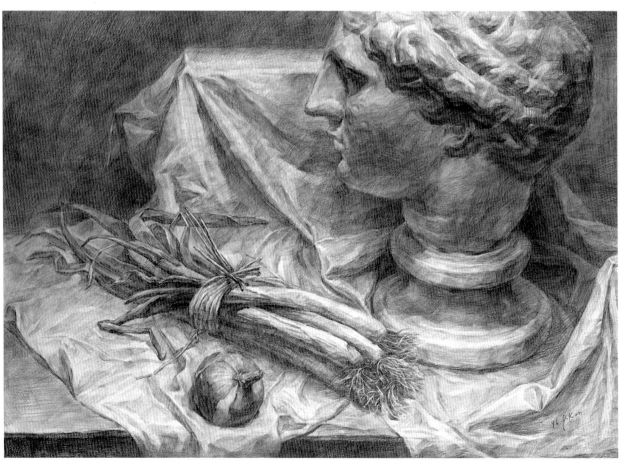

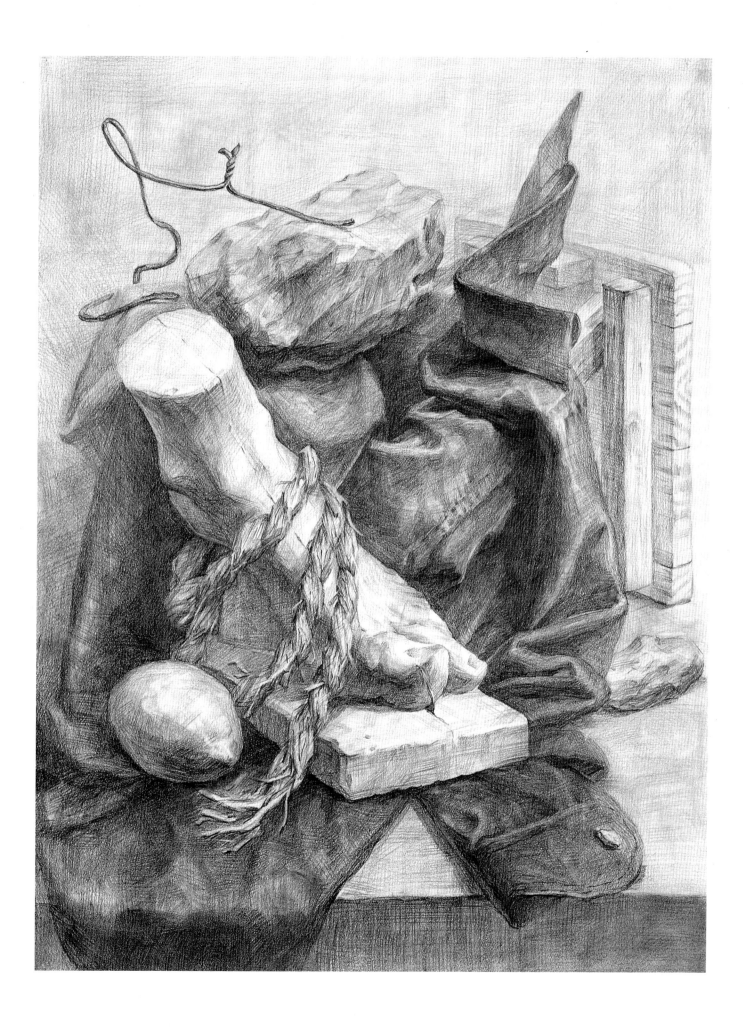

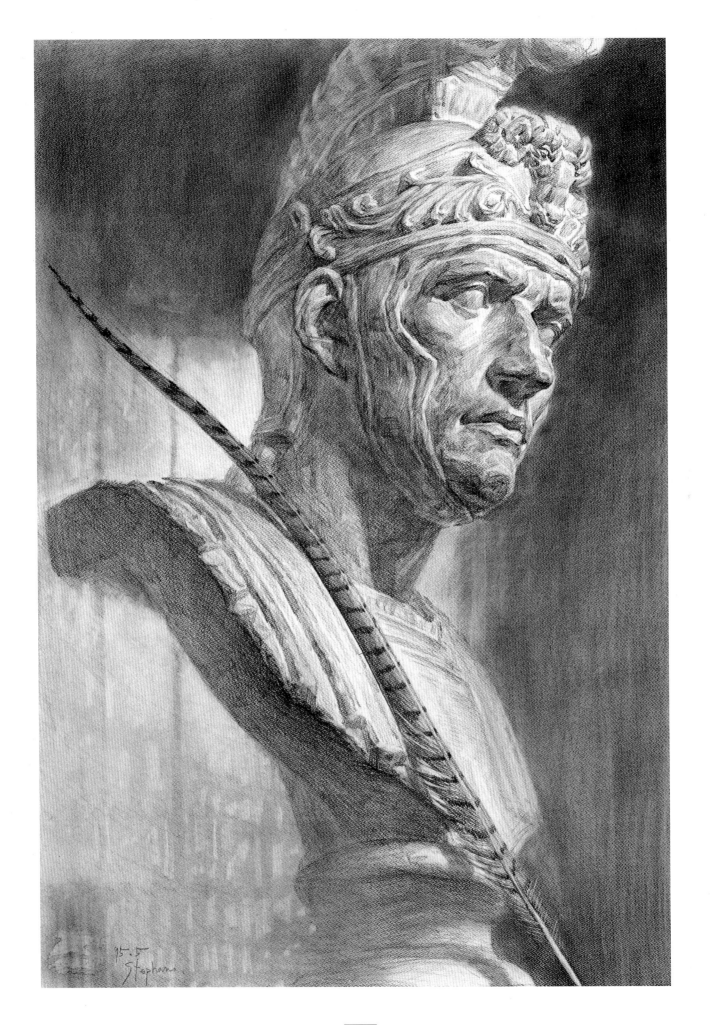

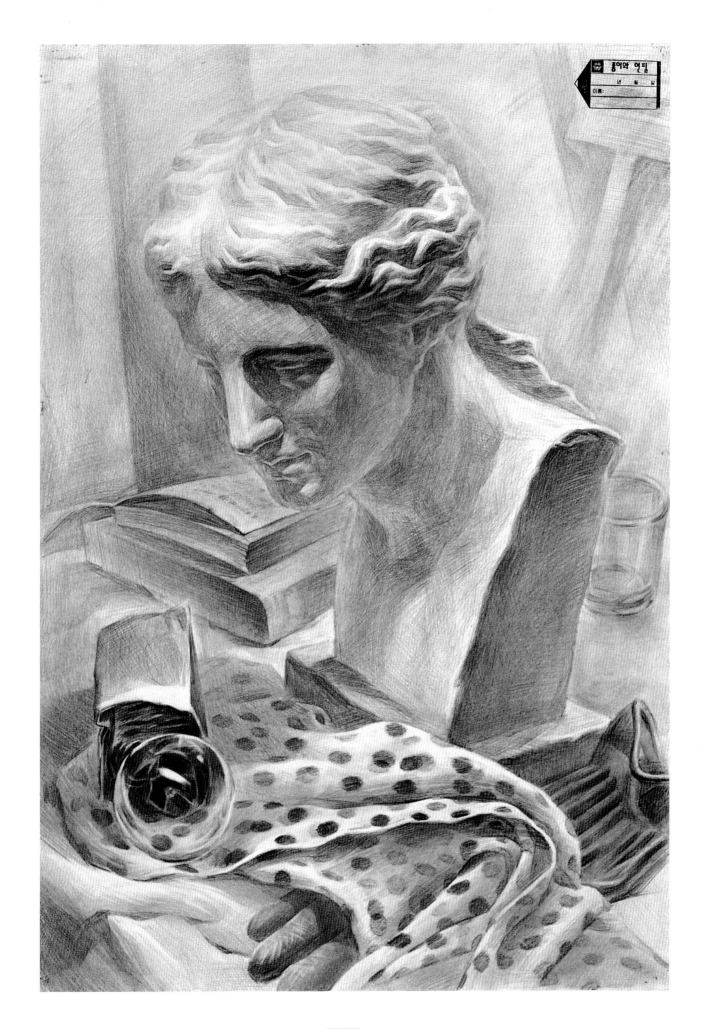

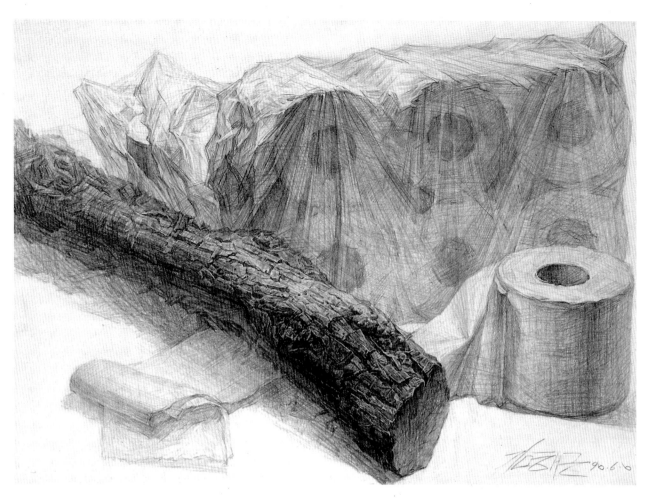

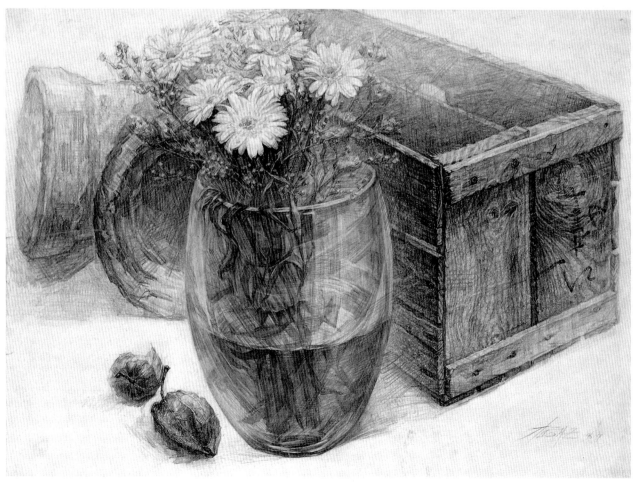

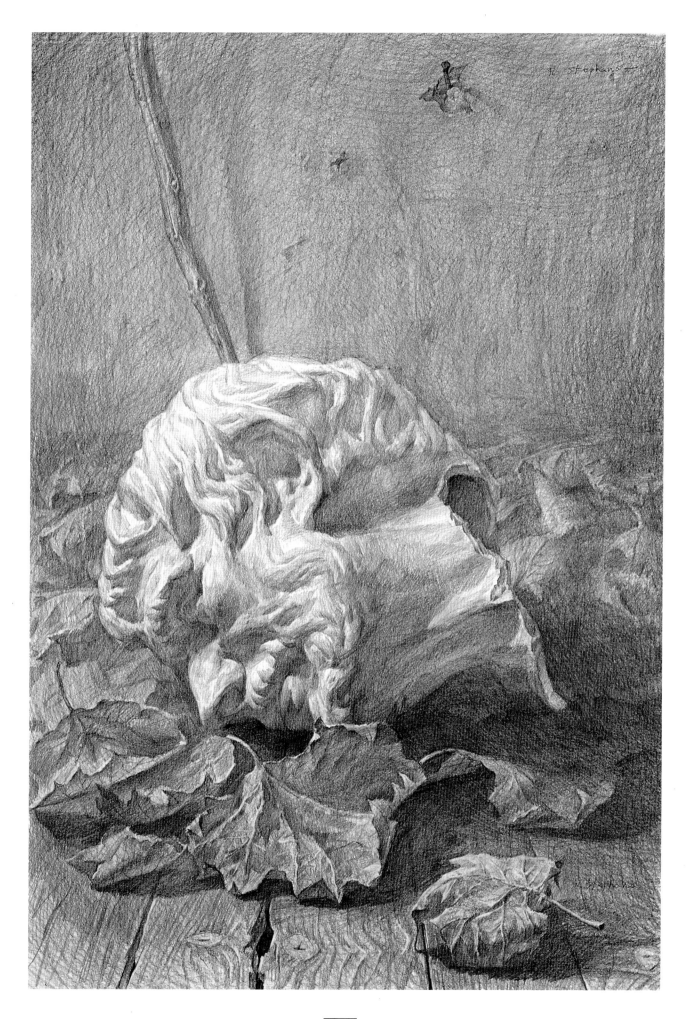

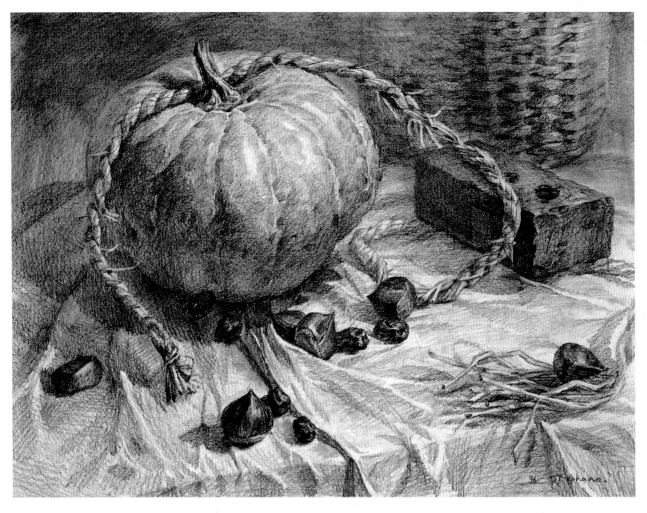

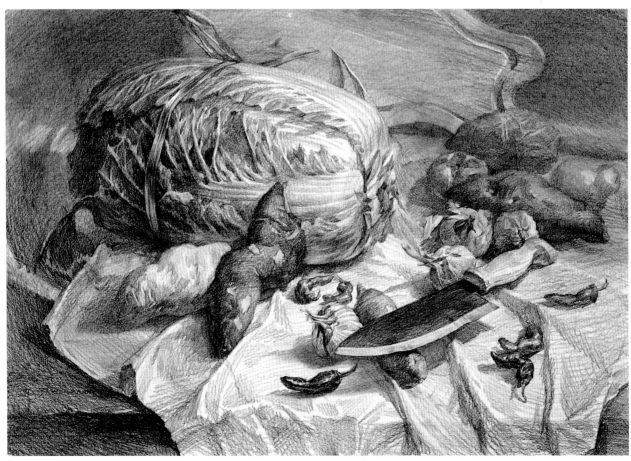

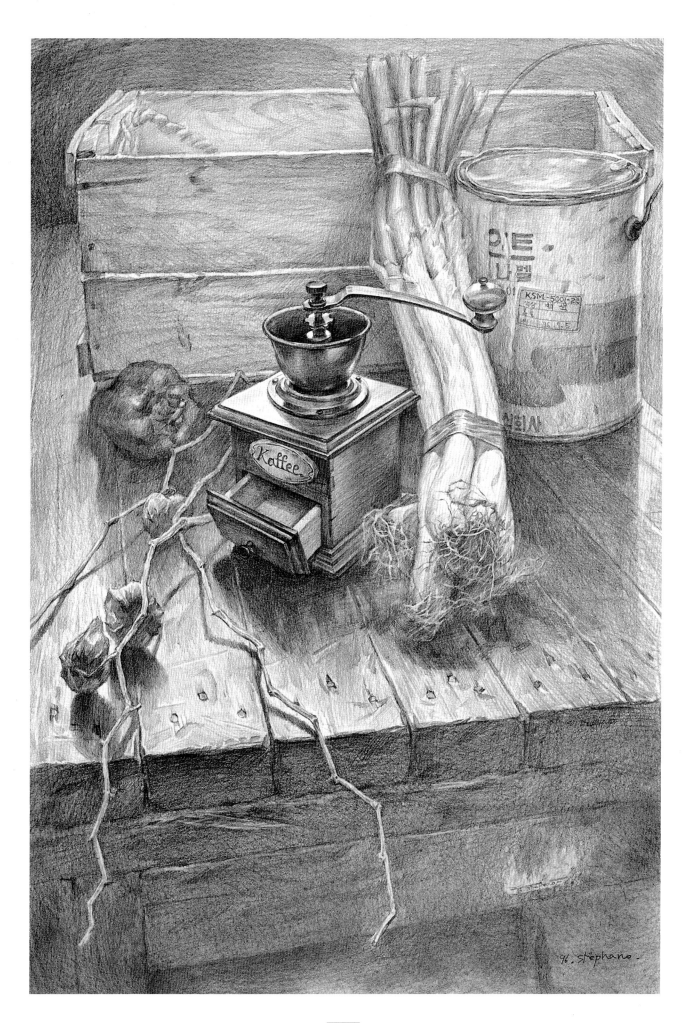

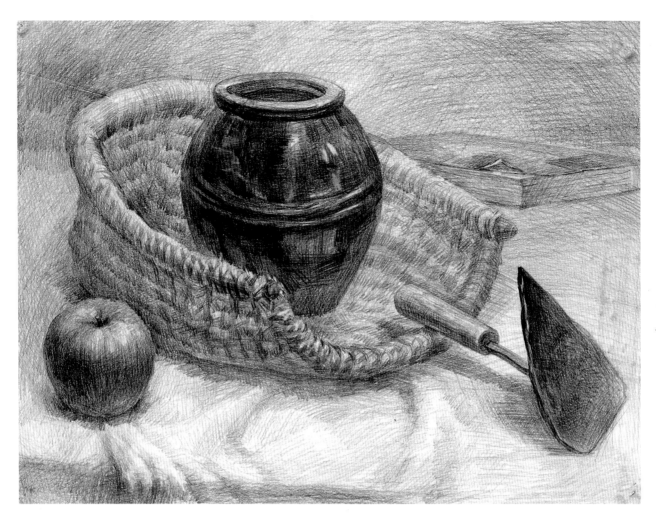

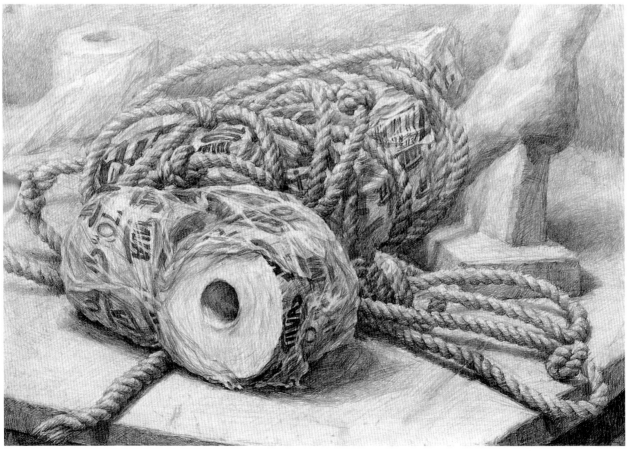

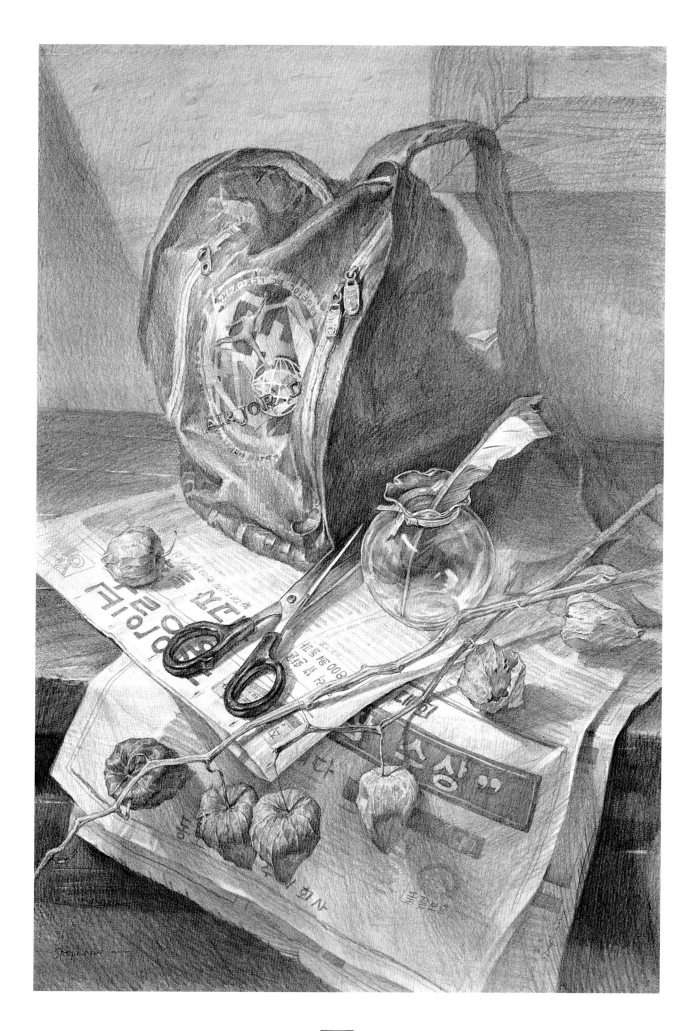

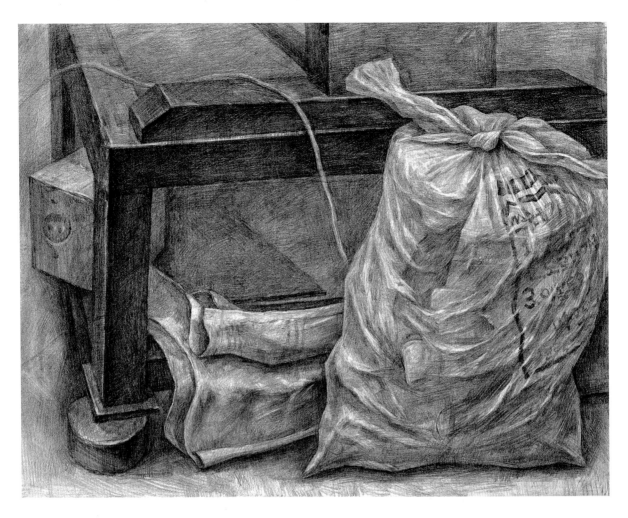

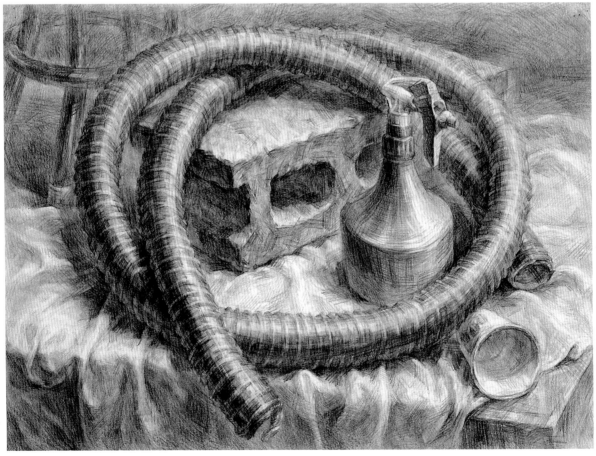

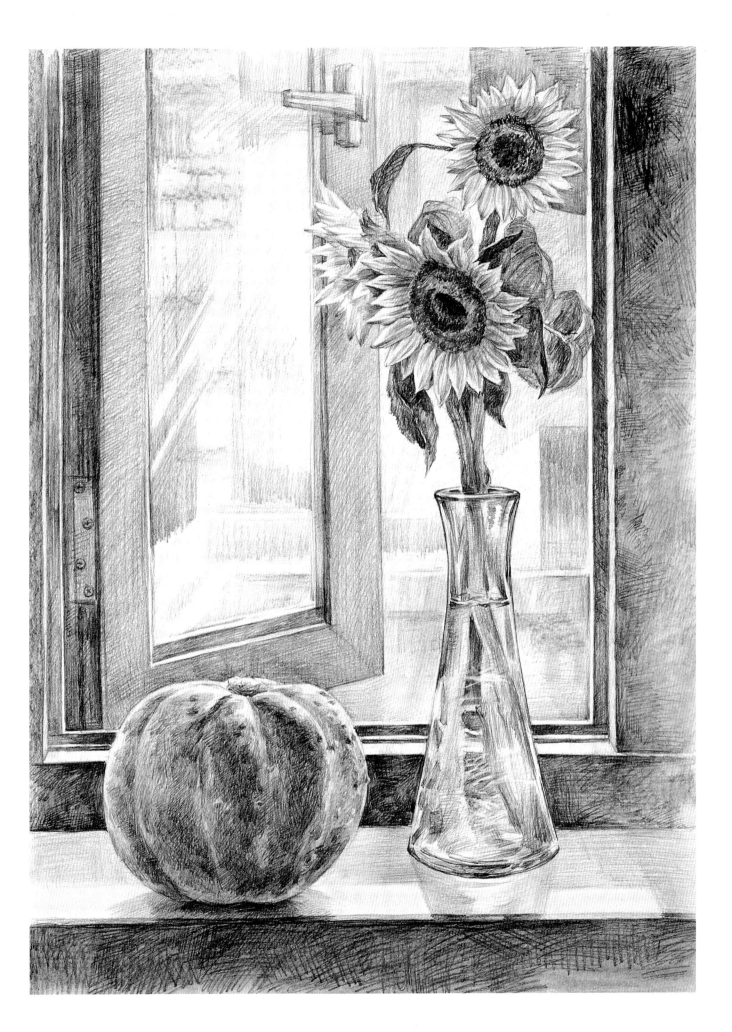

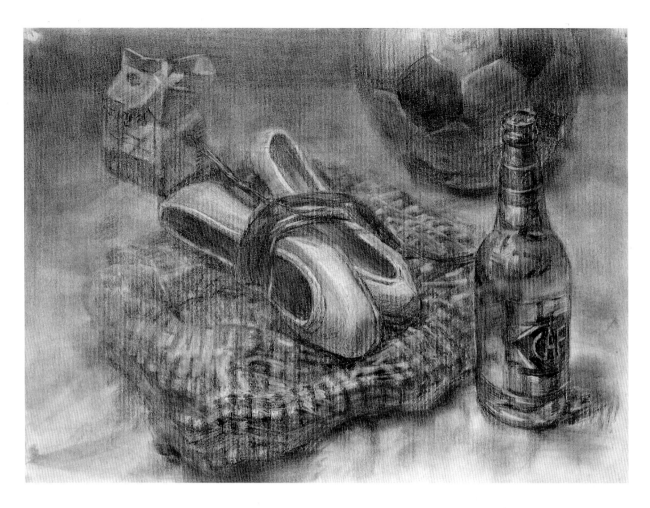

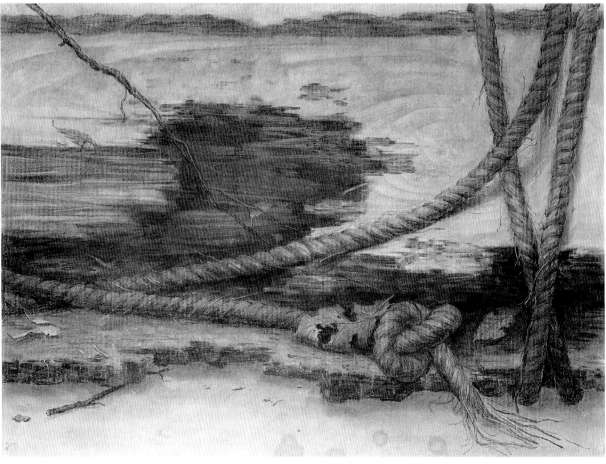

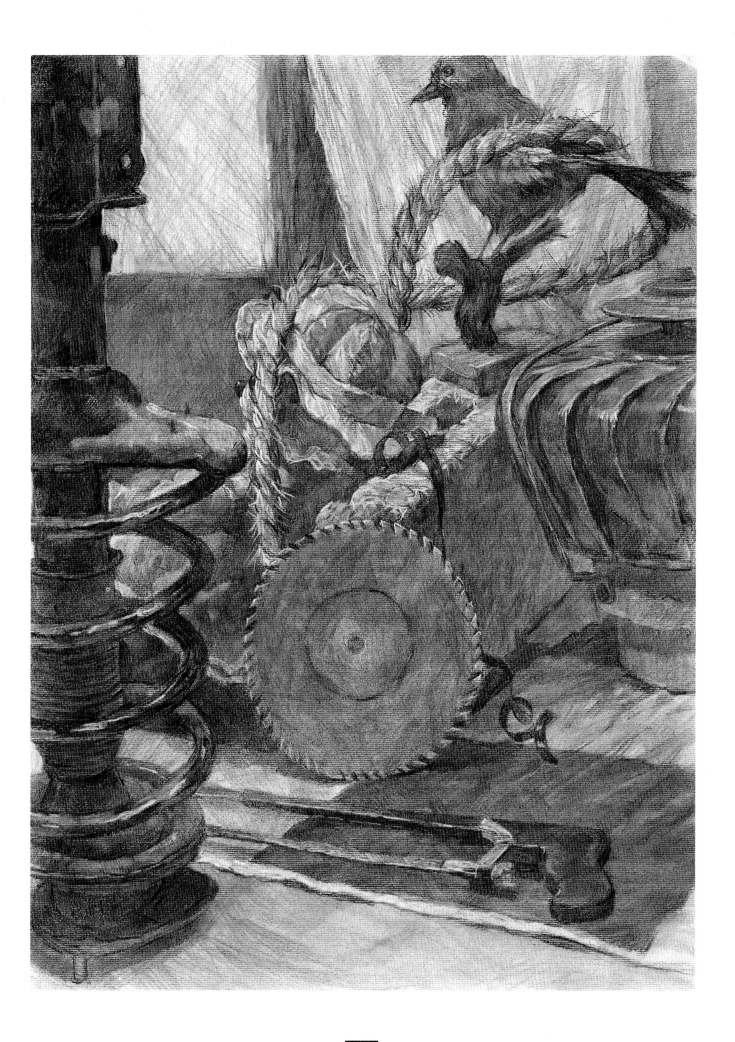

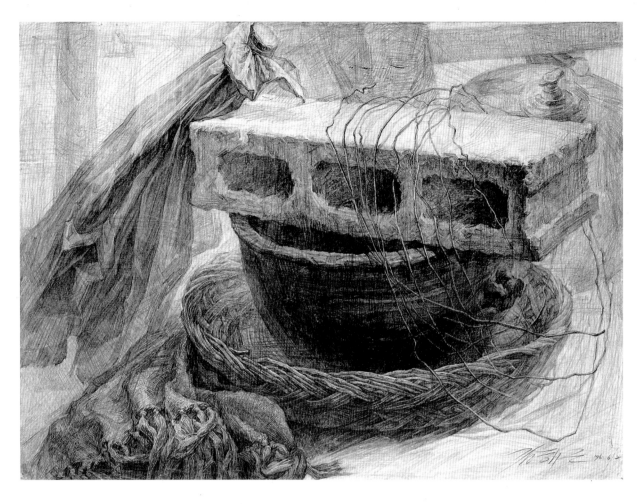

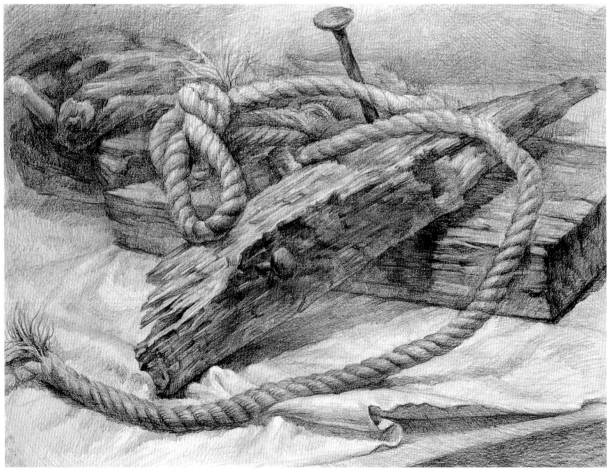

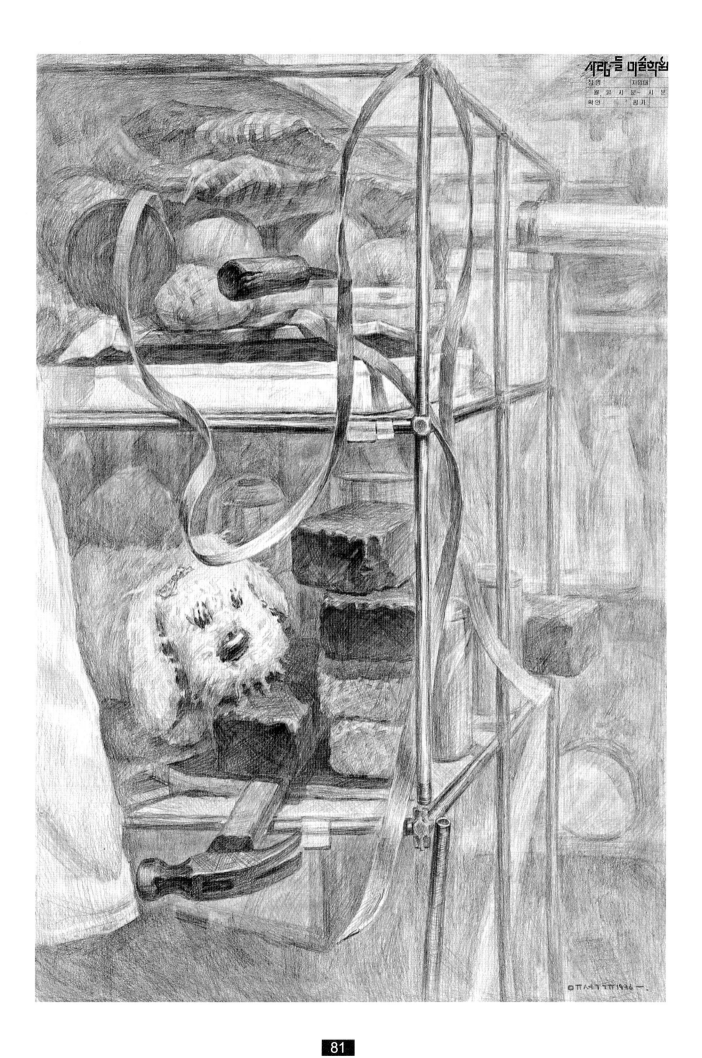

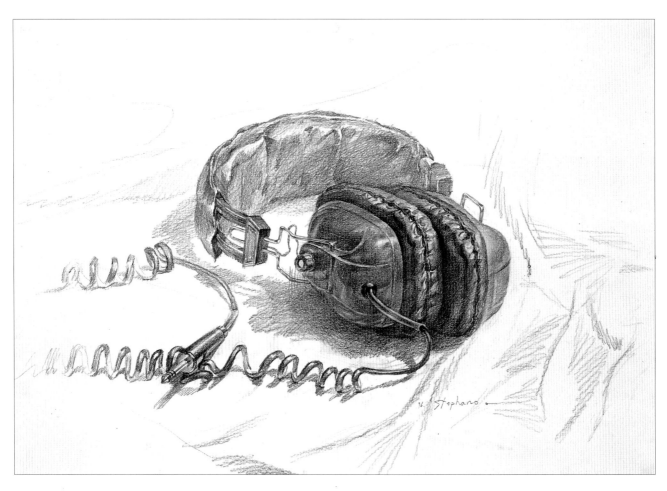

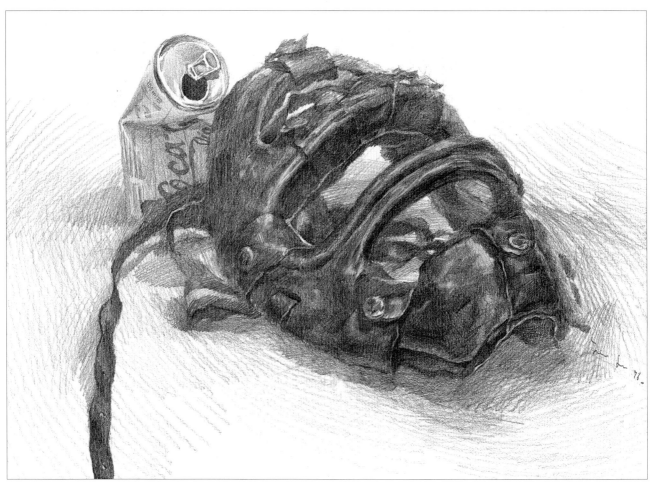

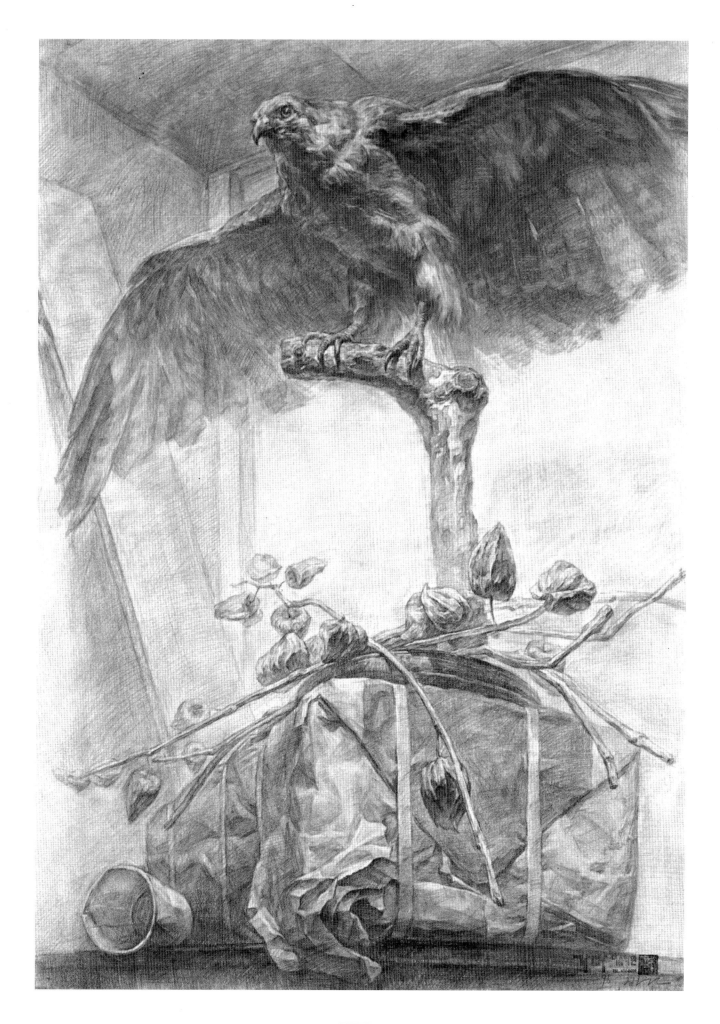

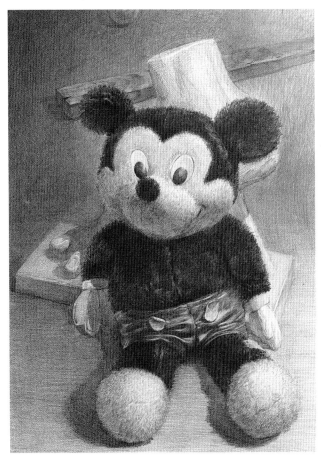

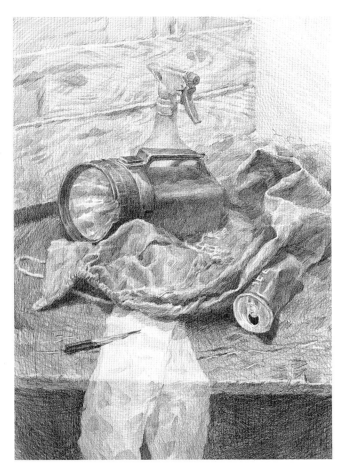

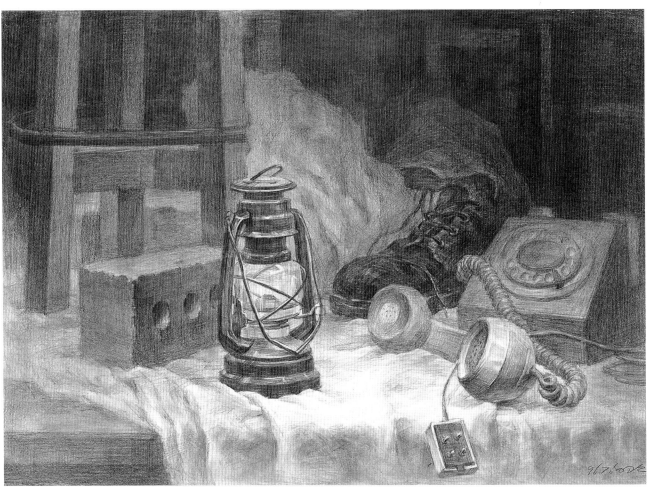

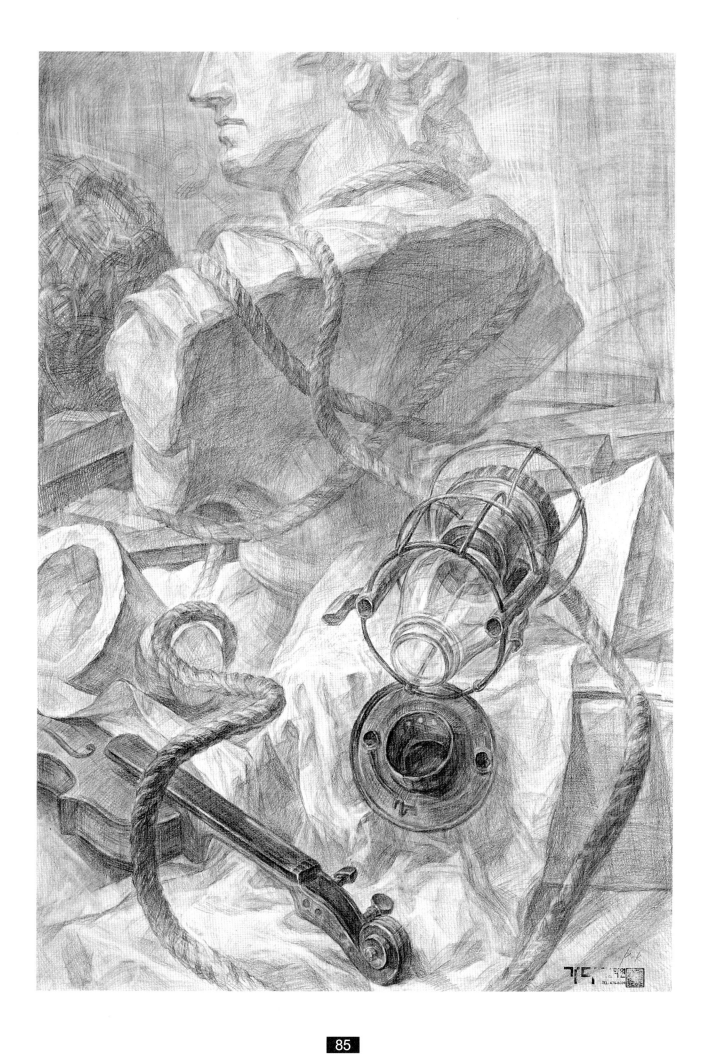

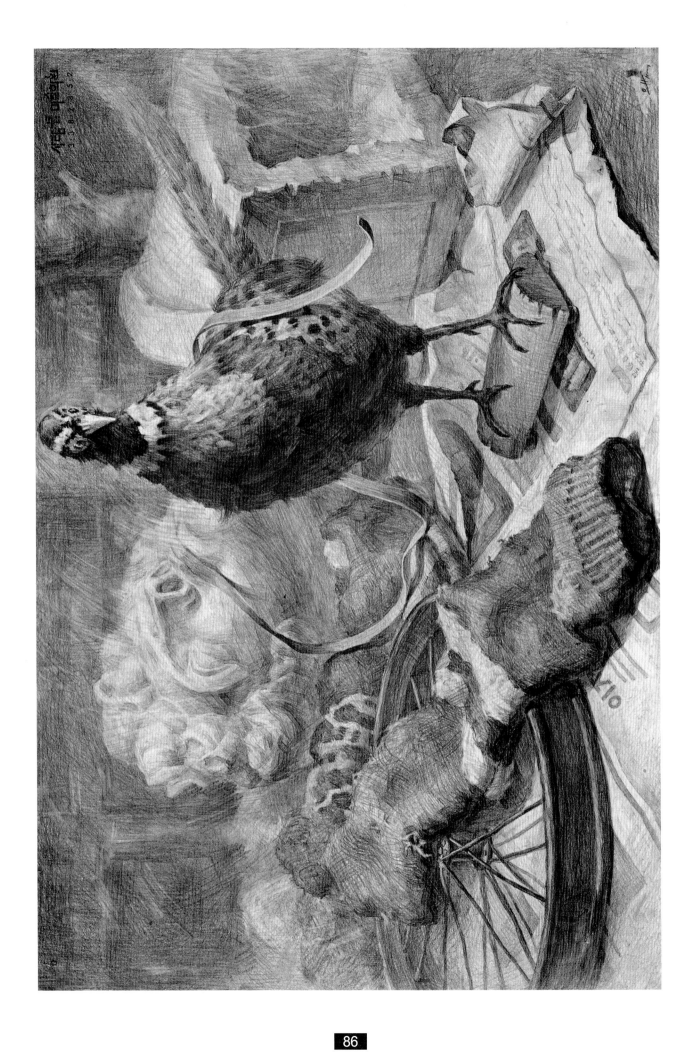

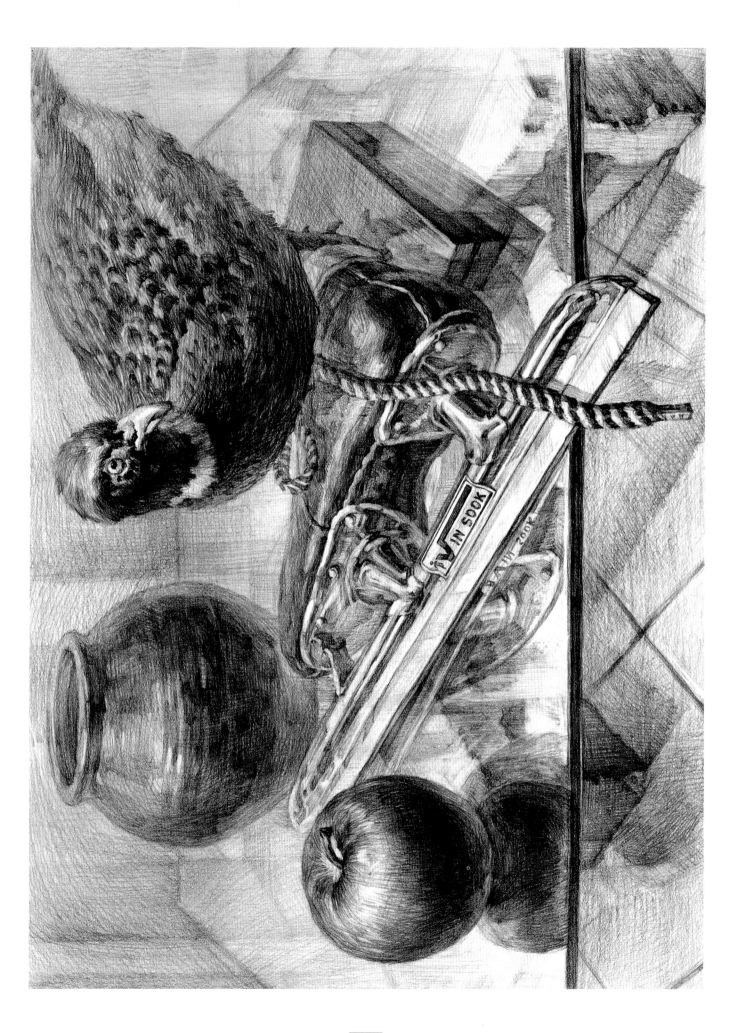

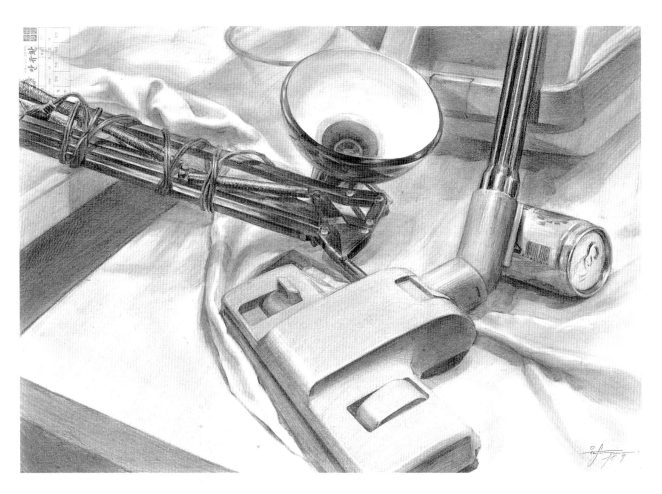

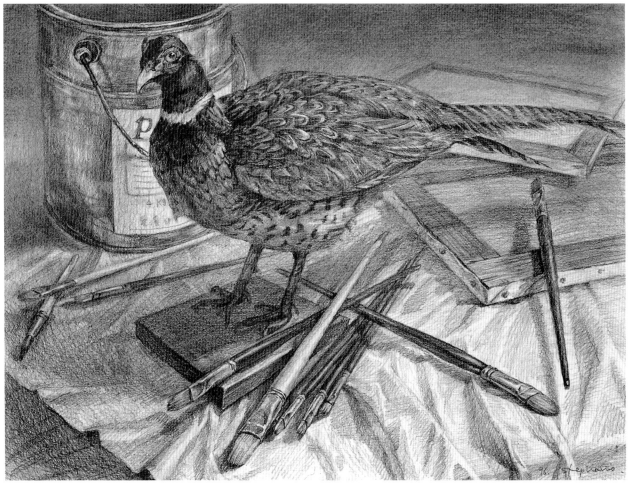

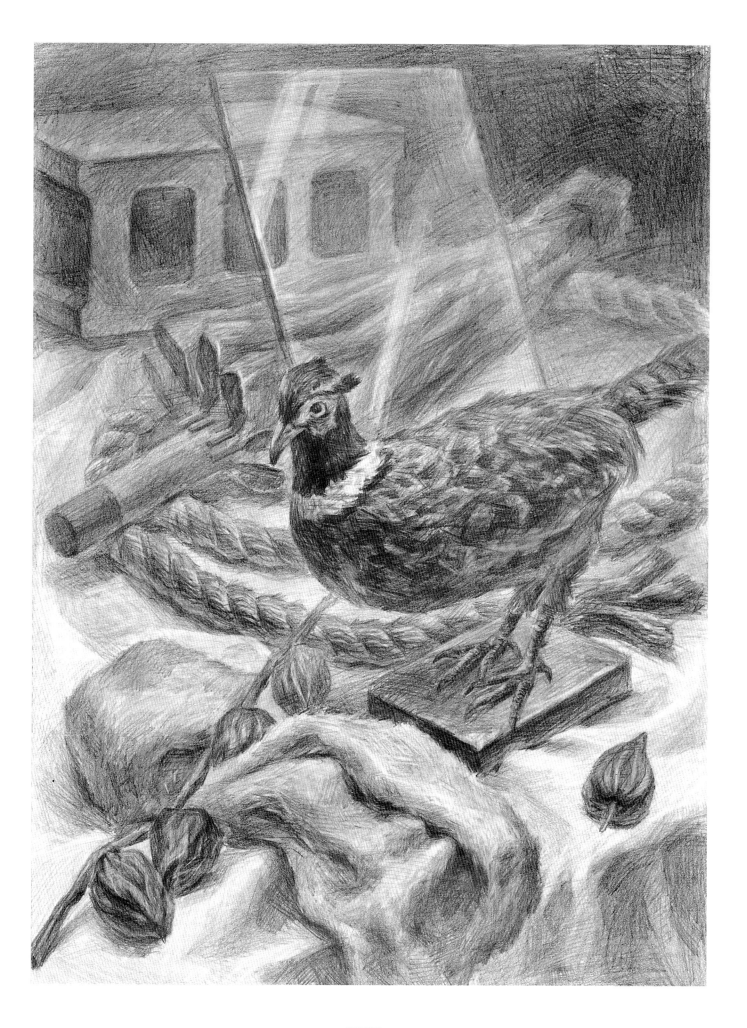

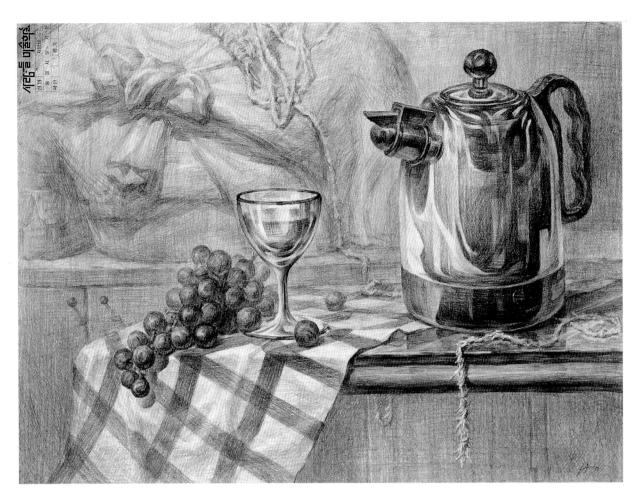

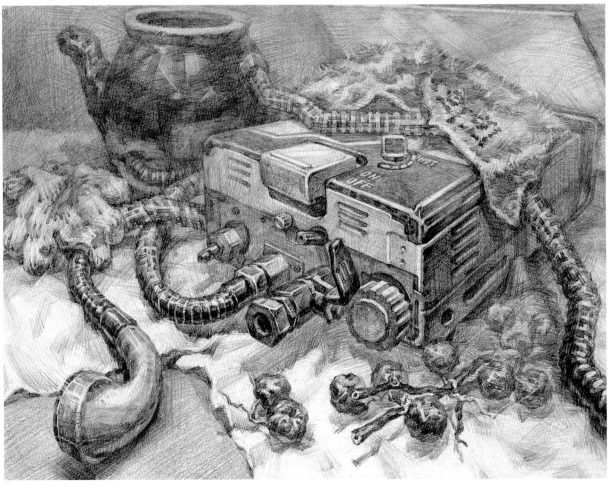

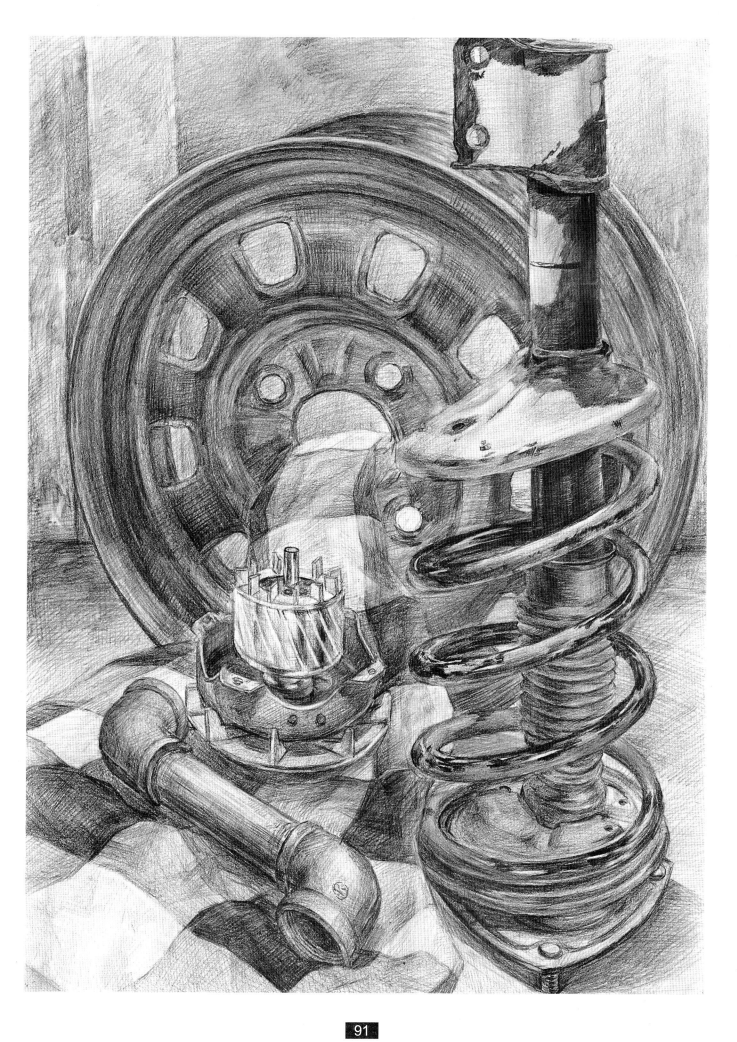

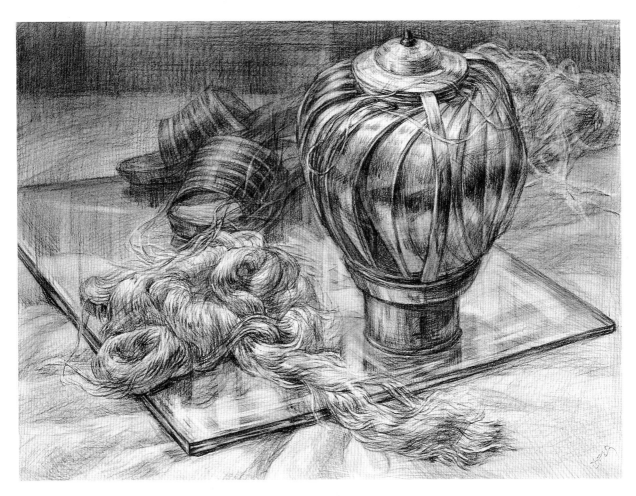

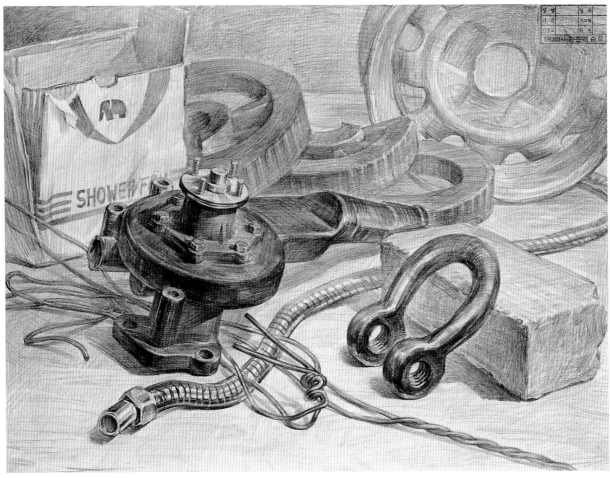

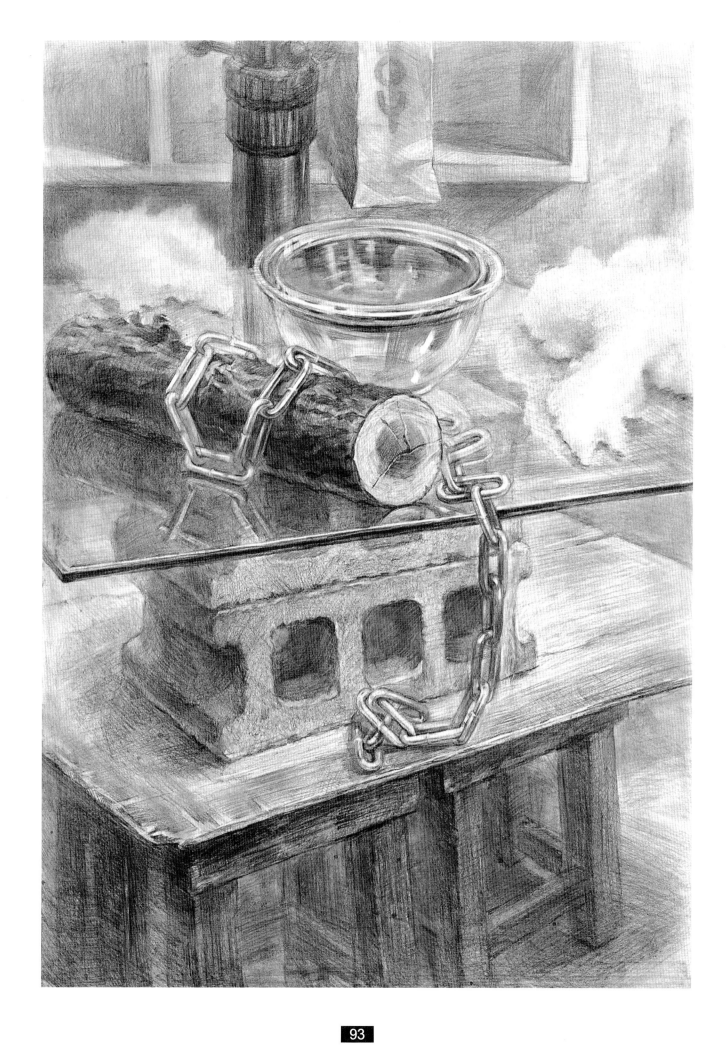

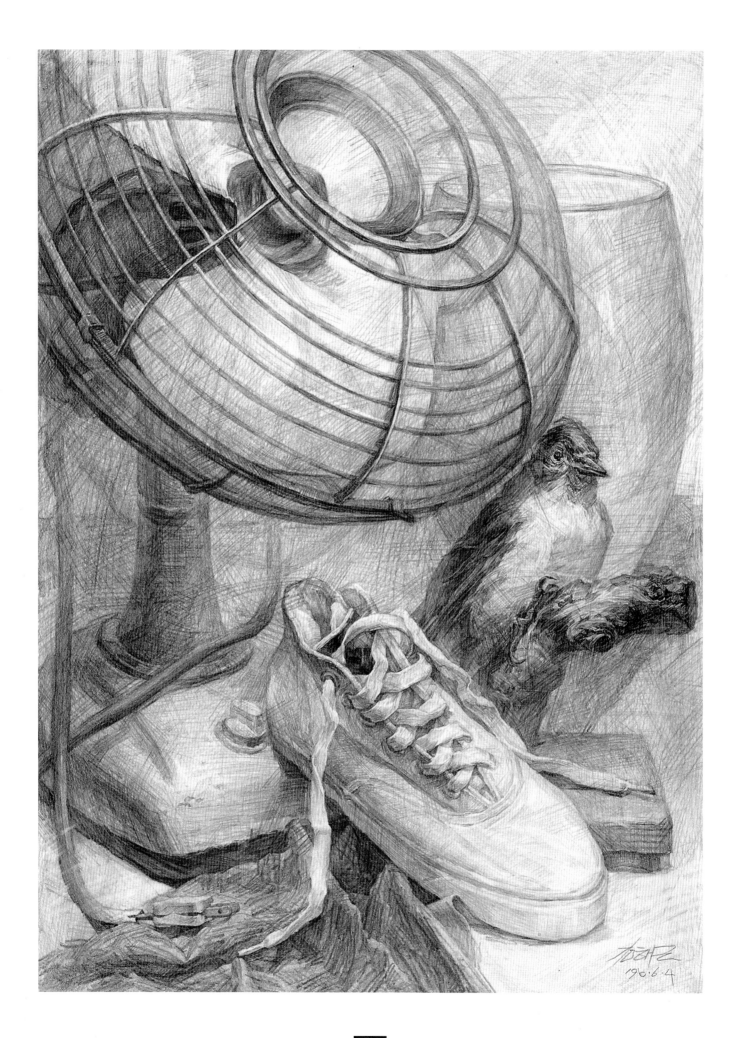

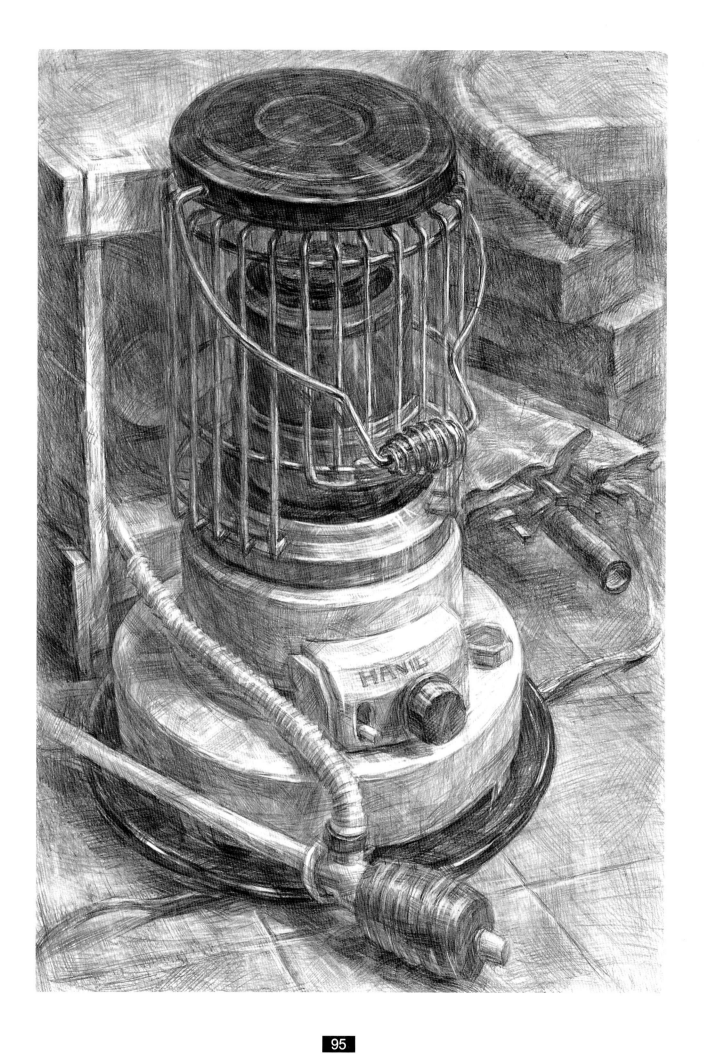

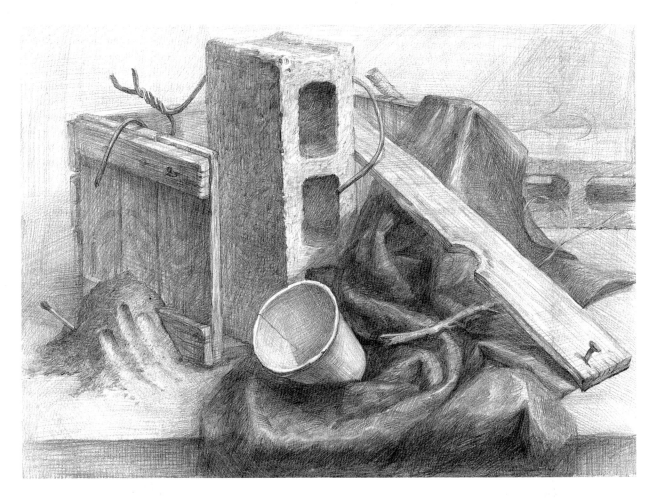

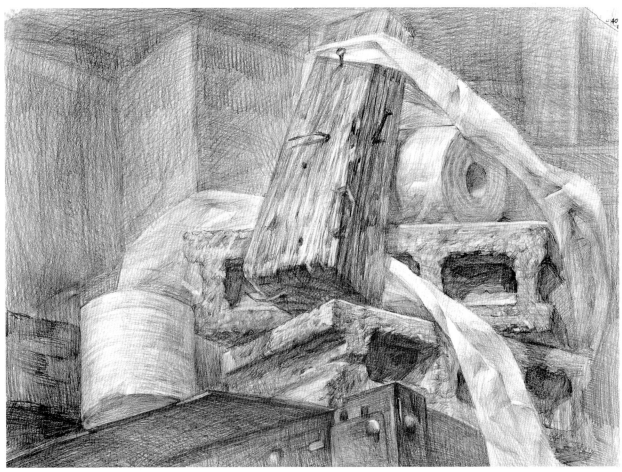

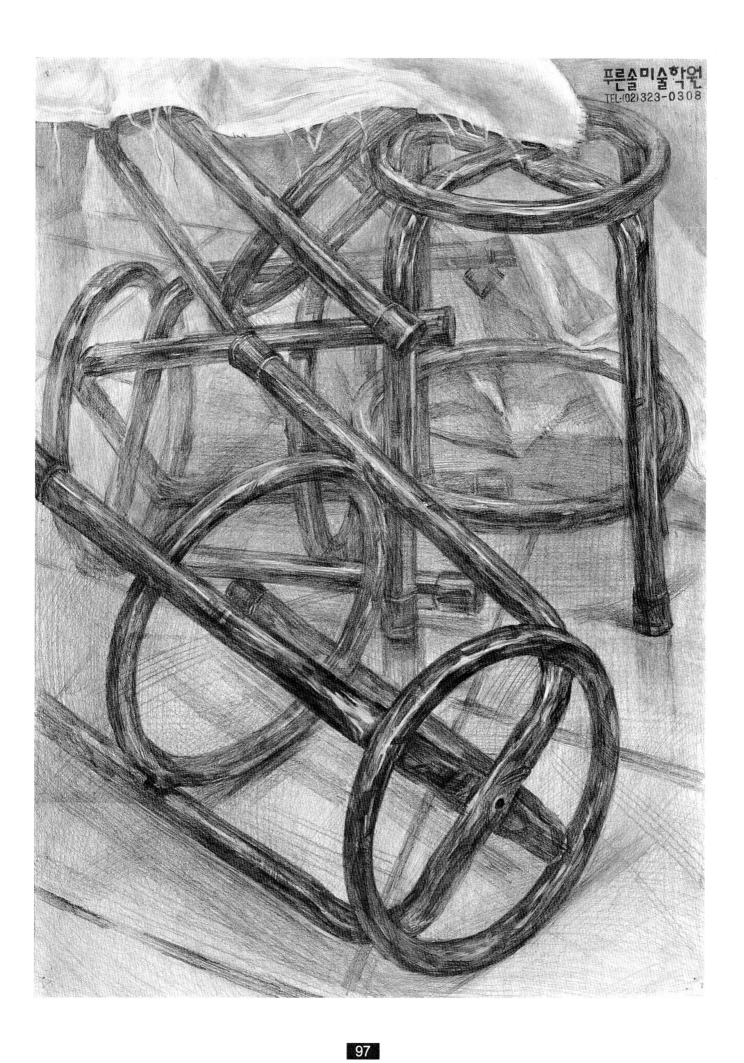

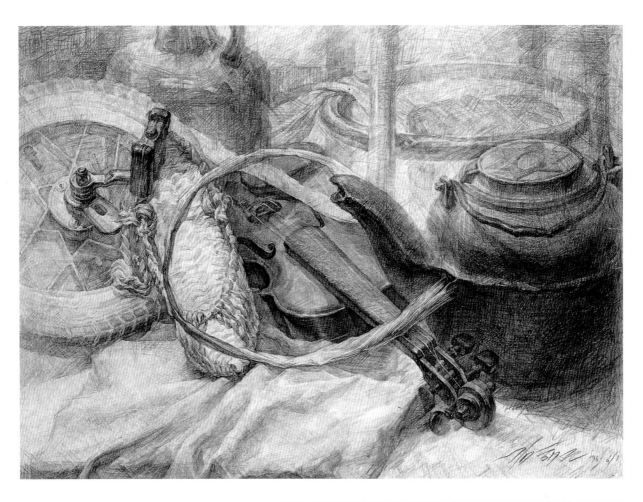

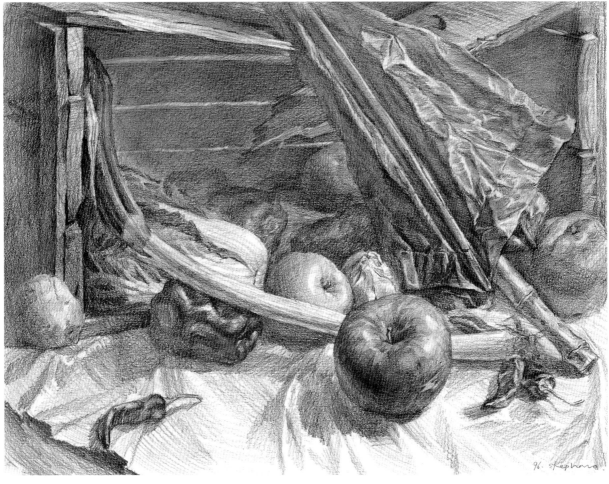

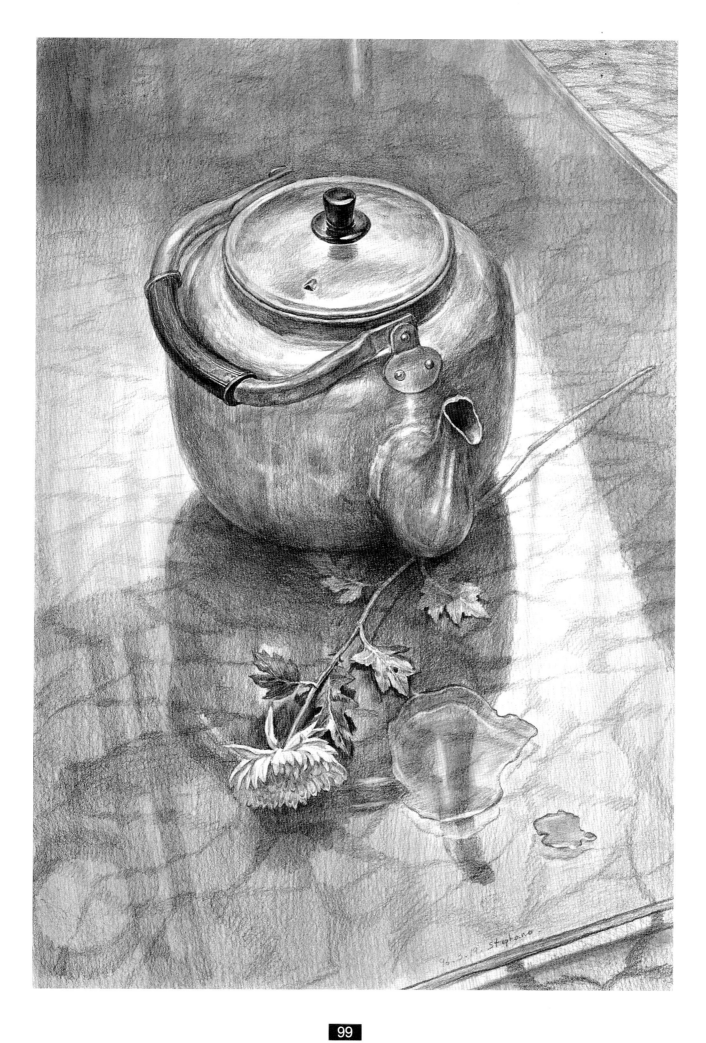

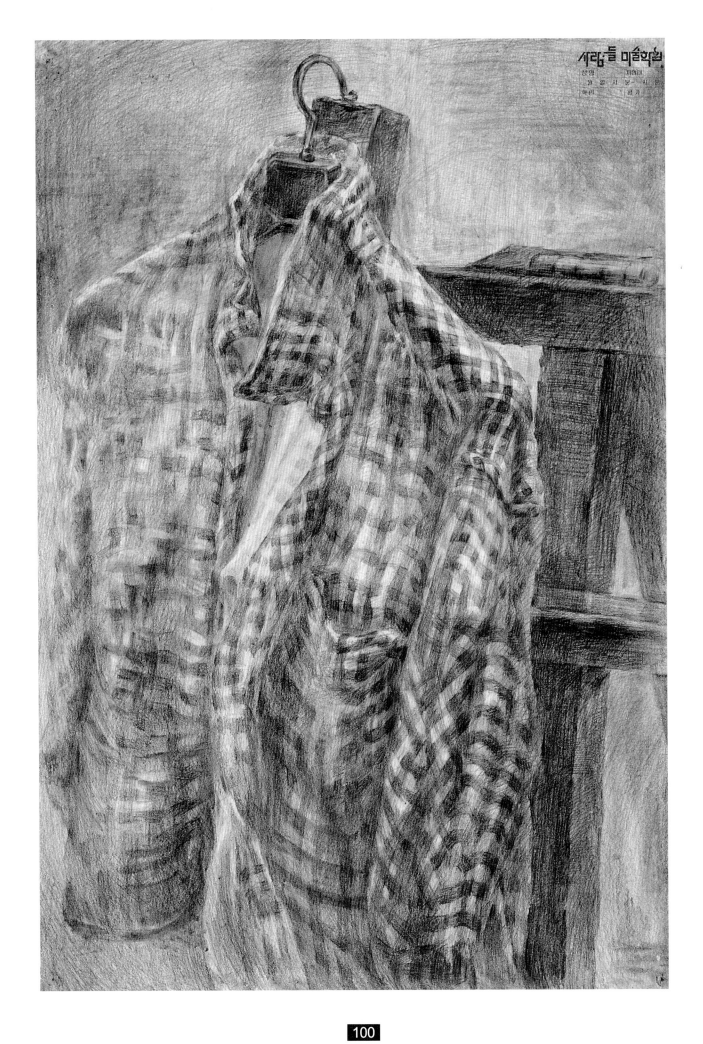

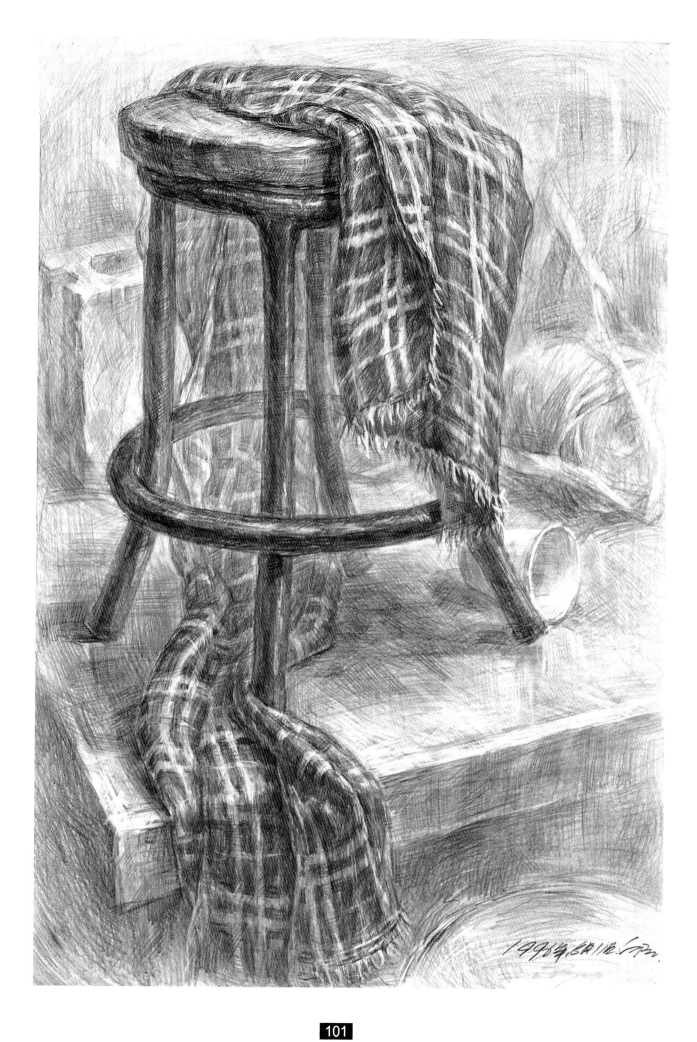

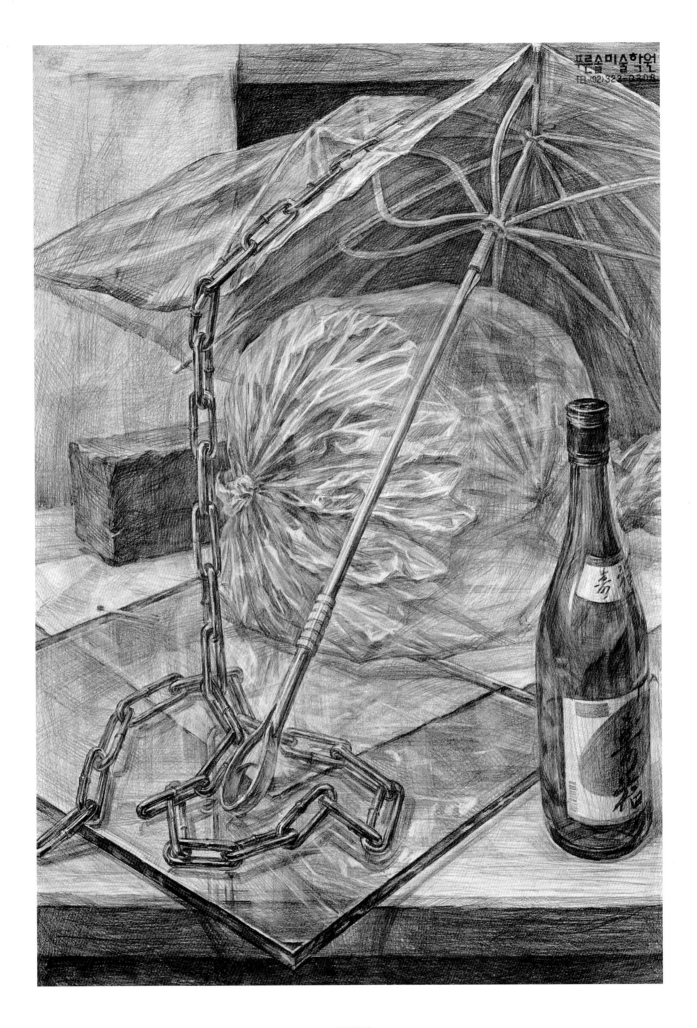

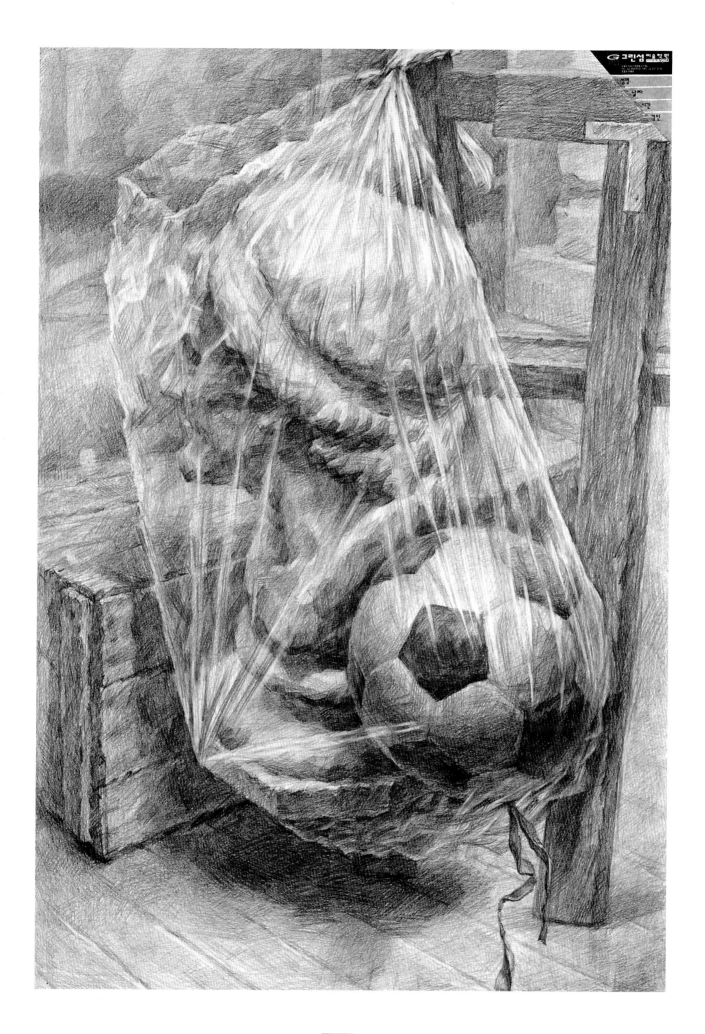

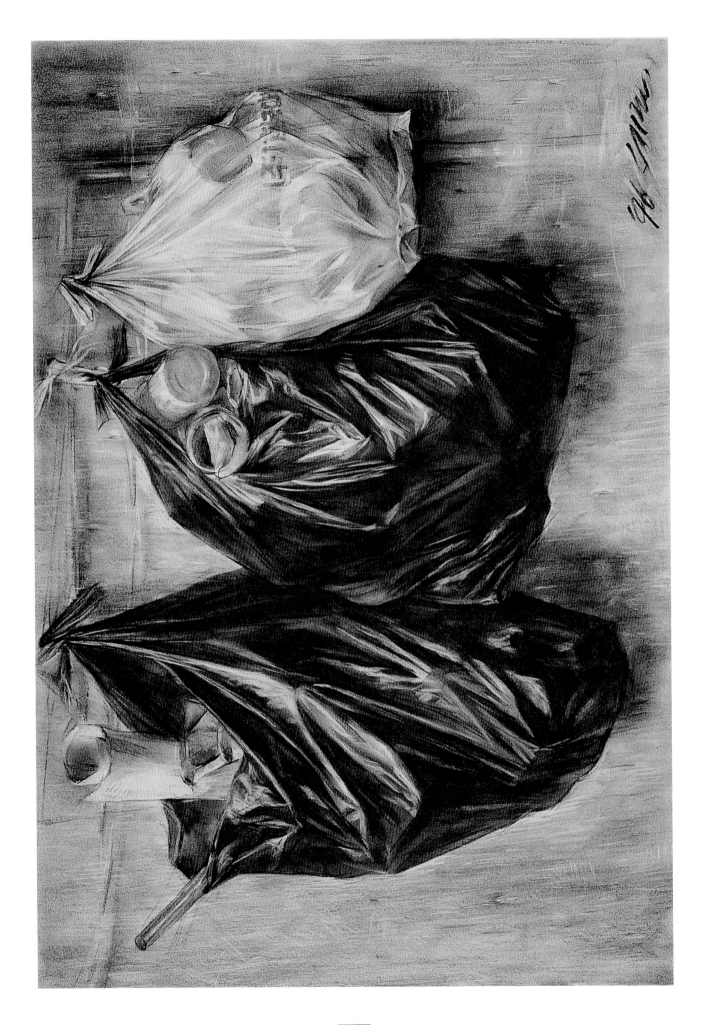

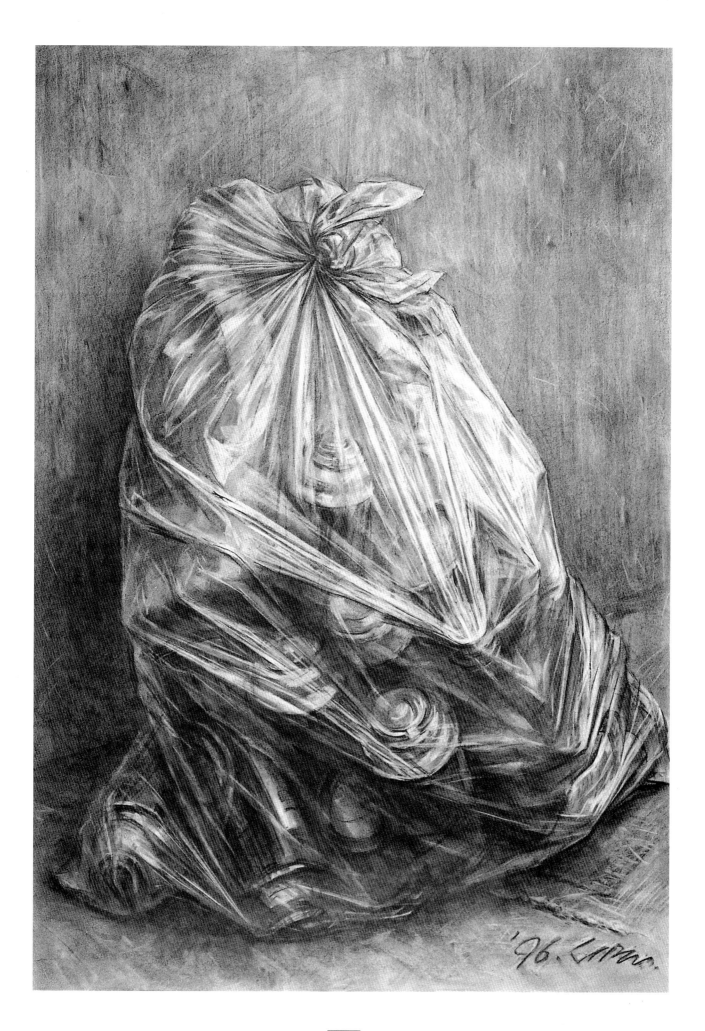

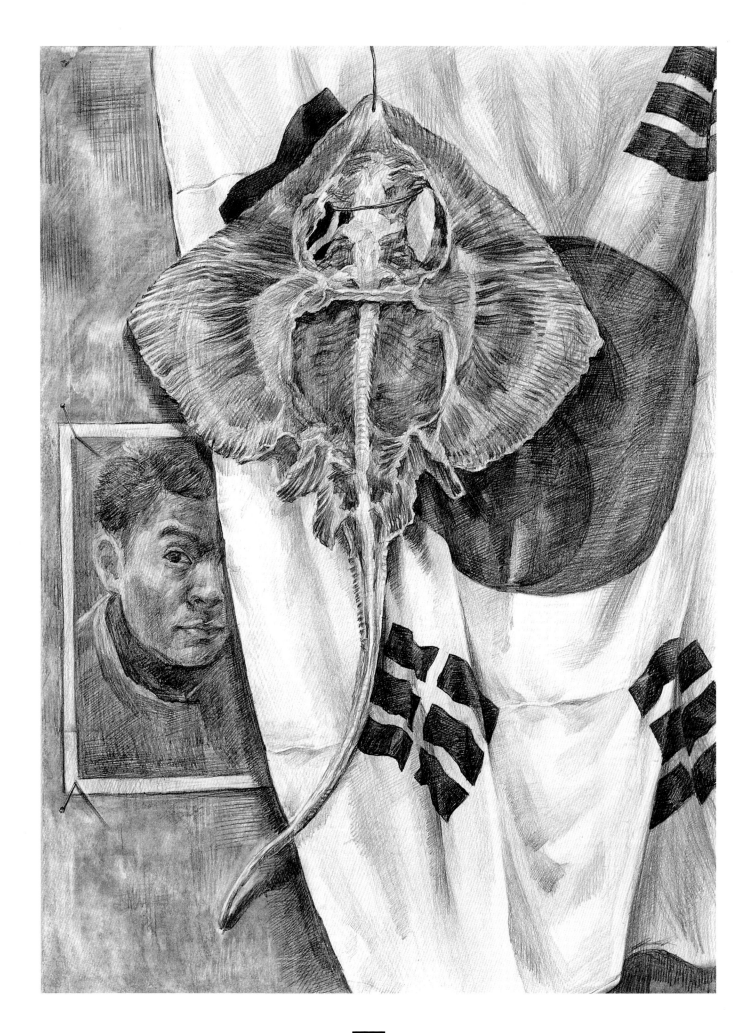

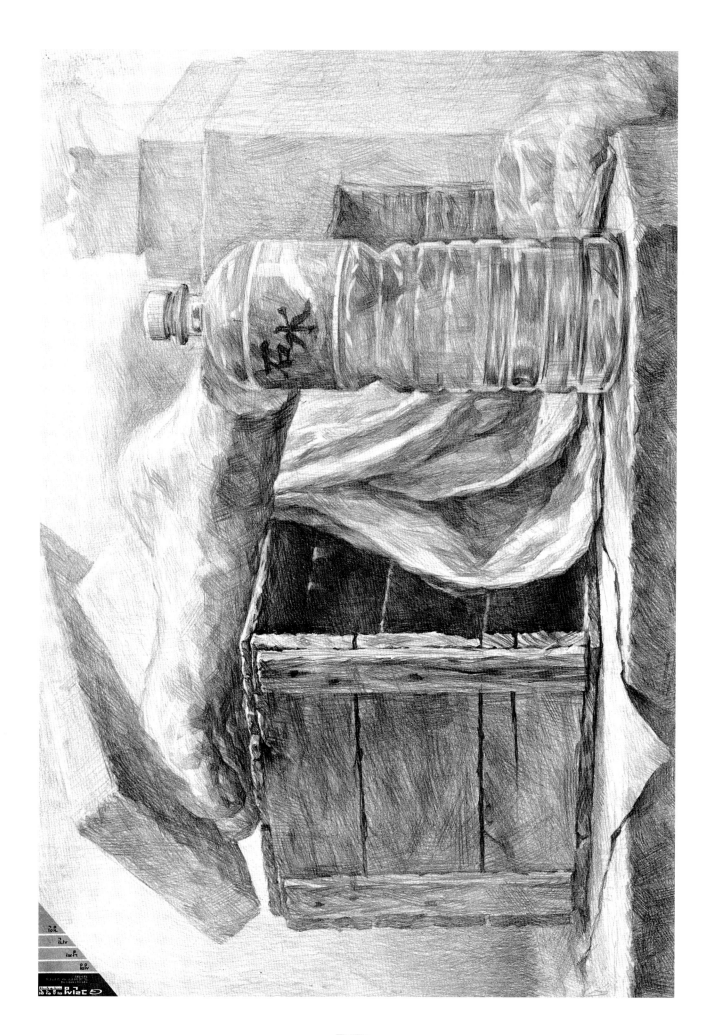

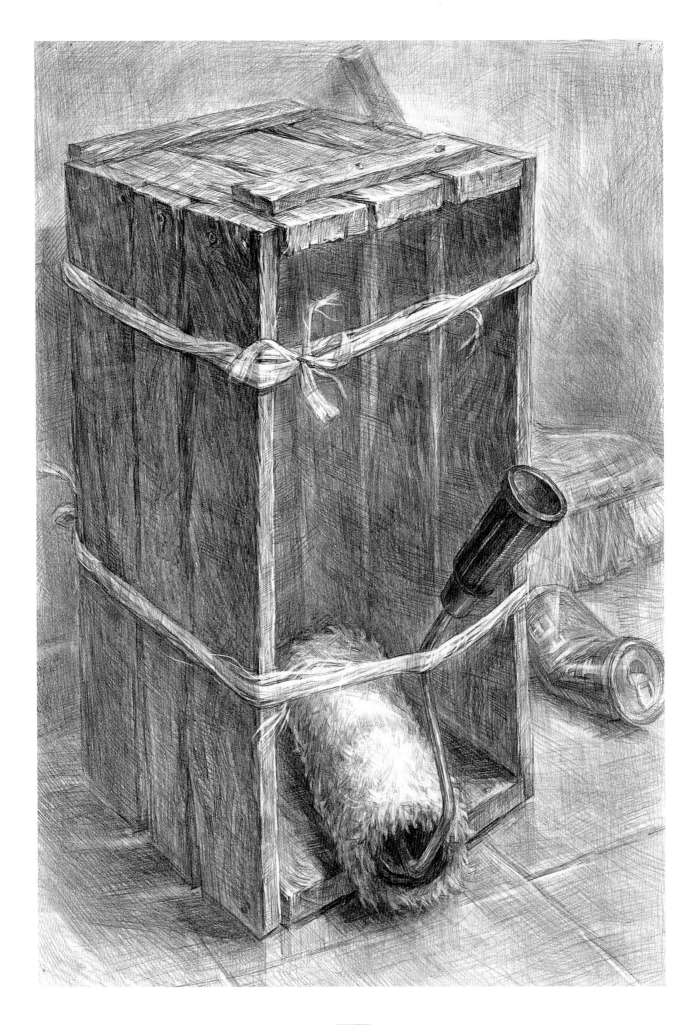

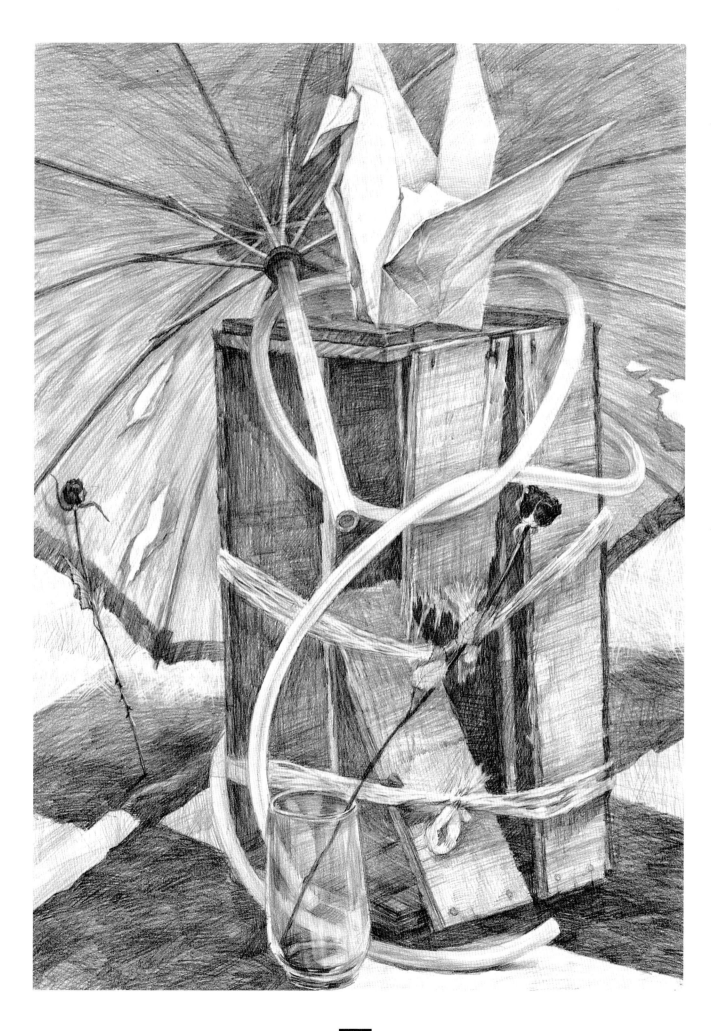

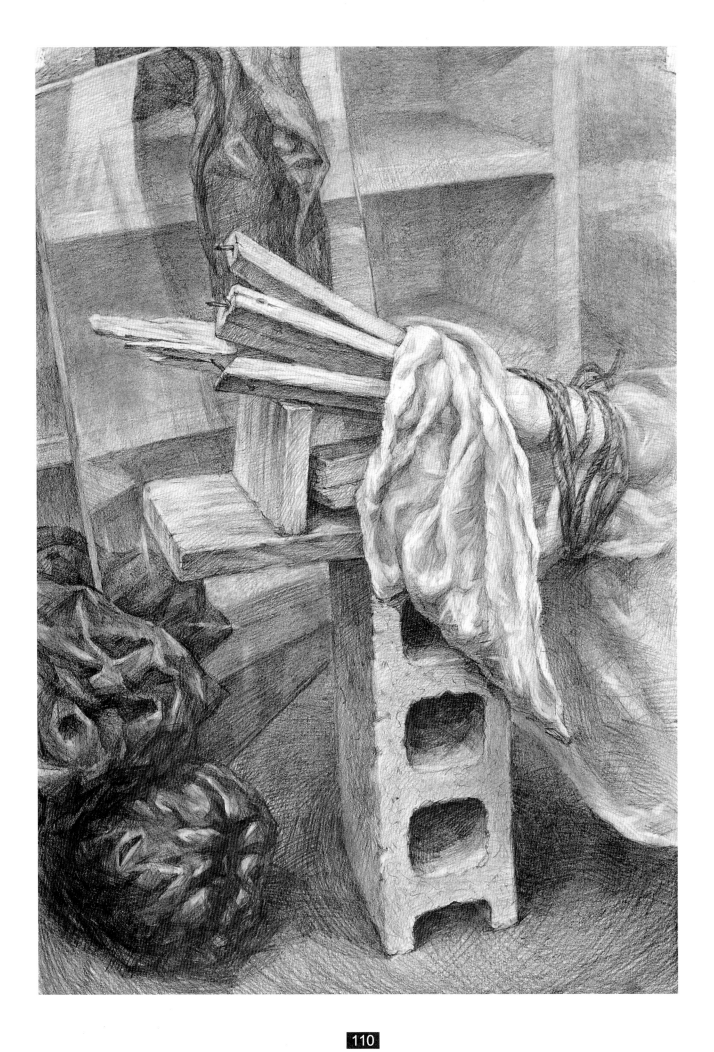

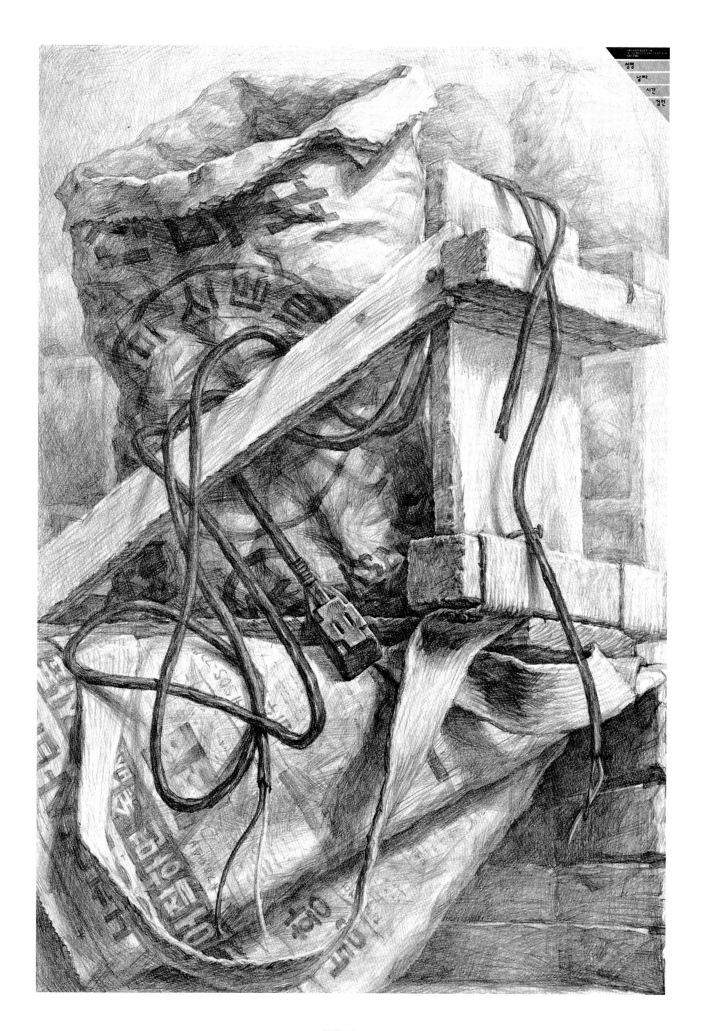

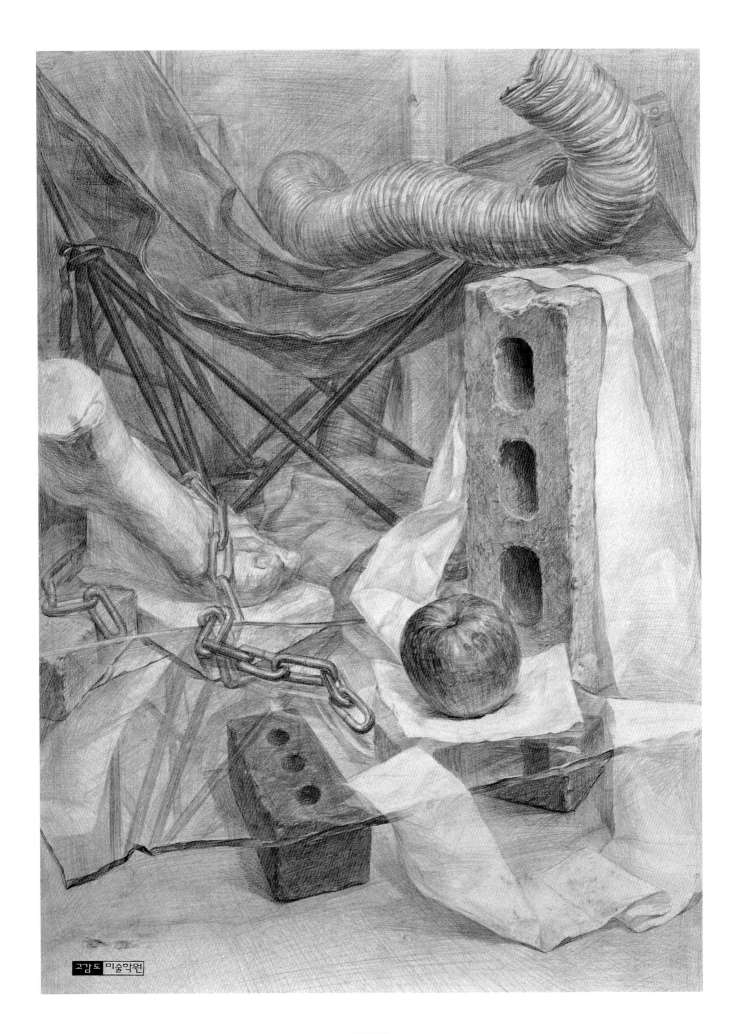

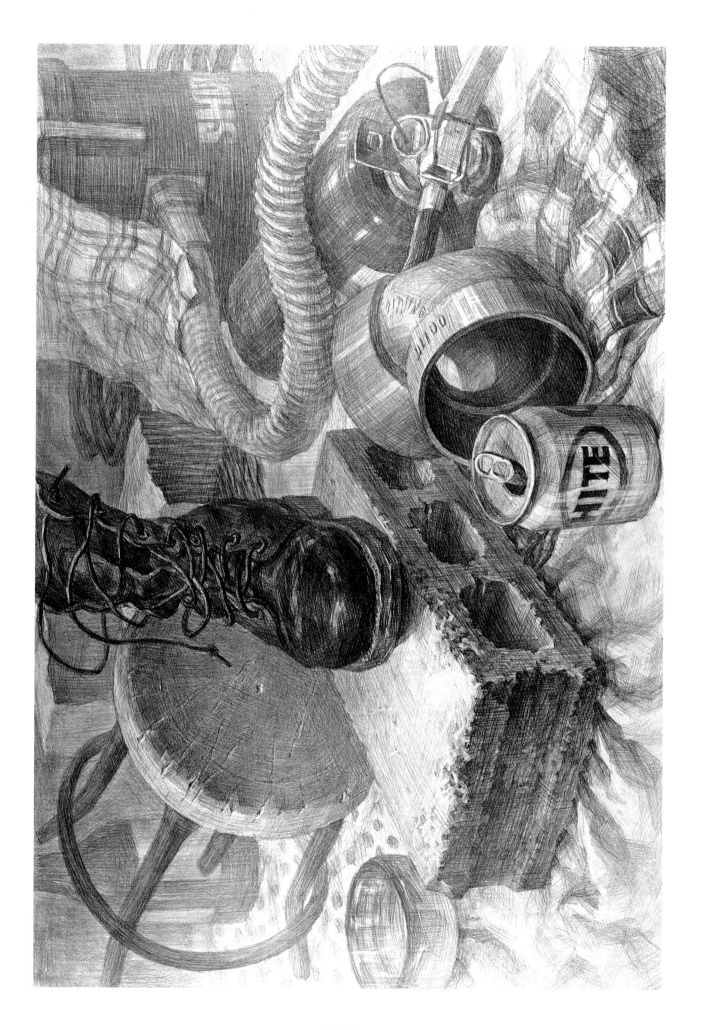

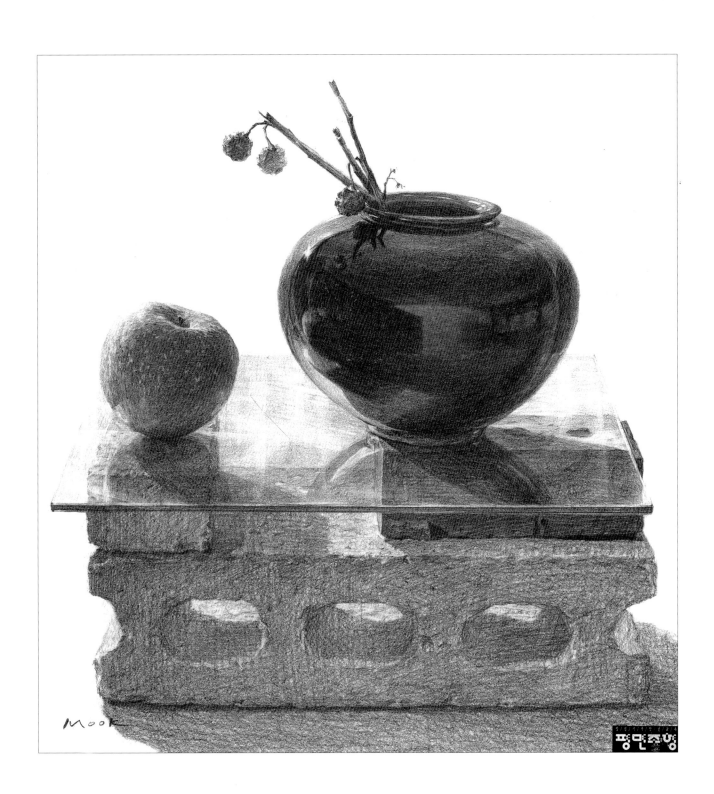

Mook

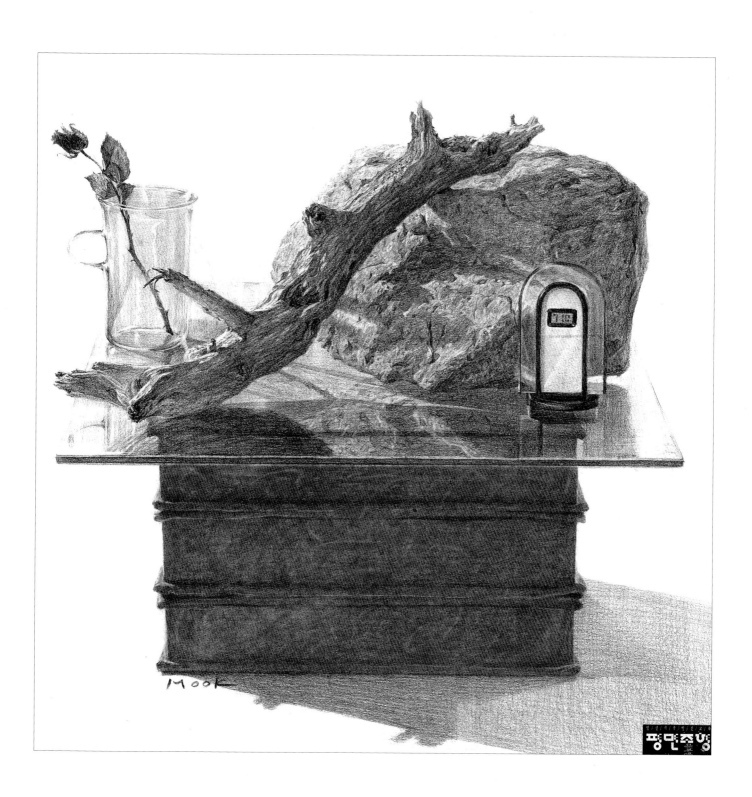

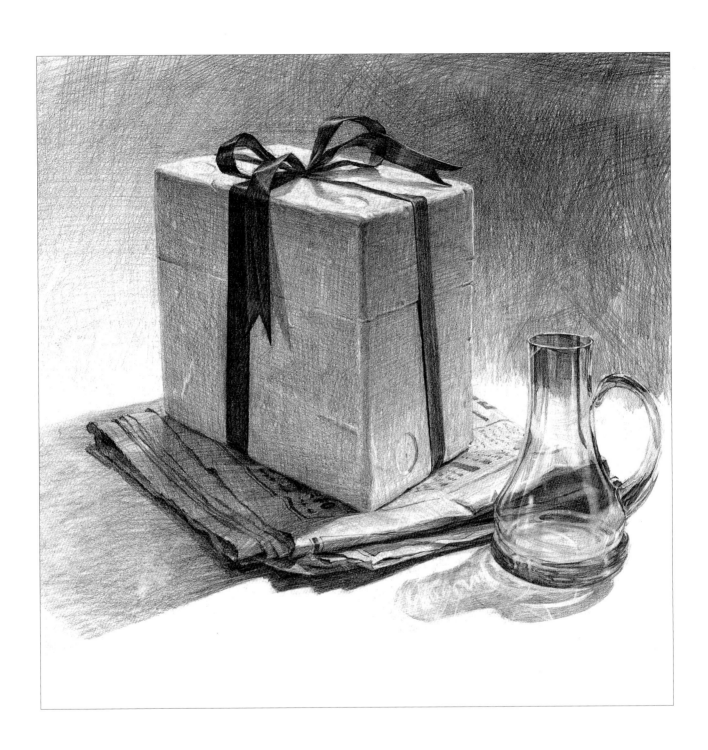

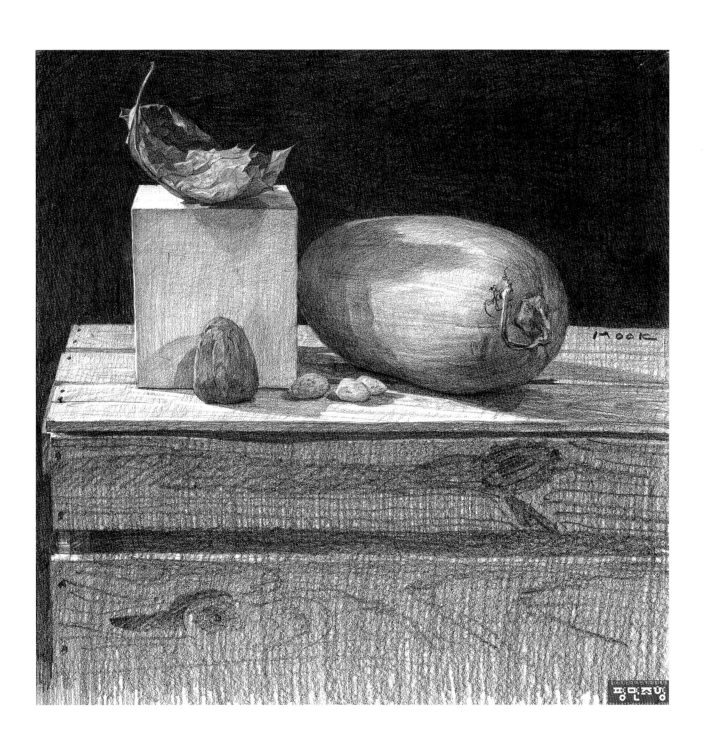

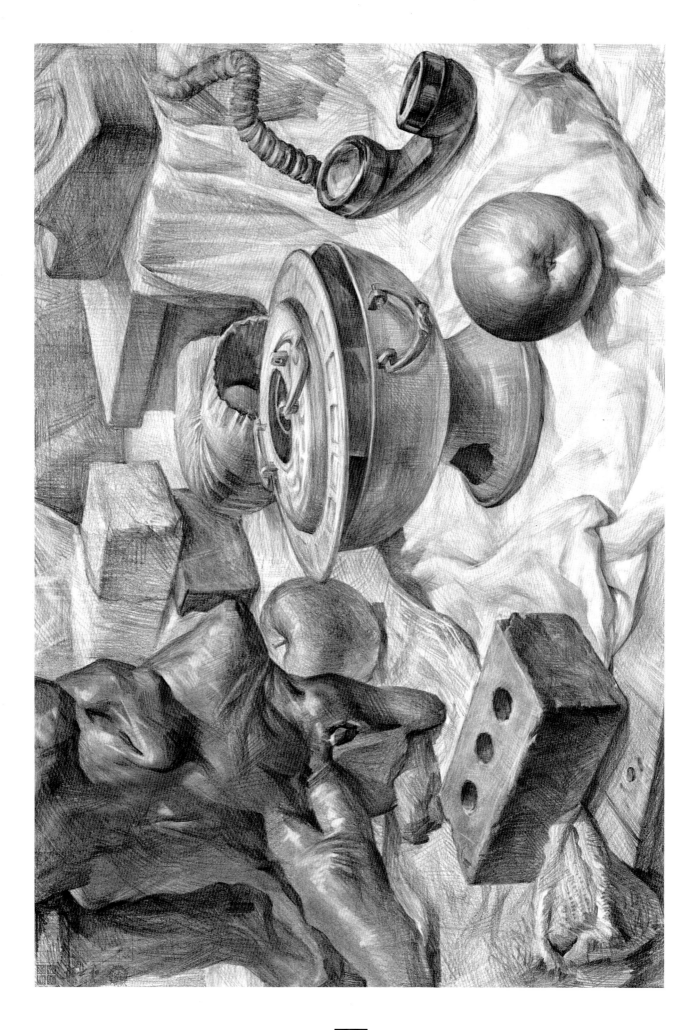

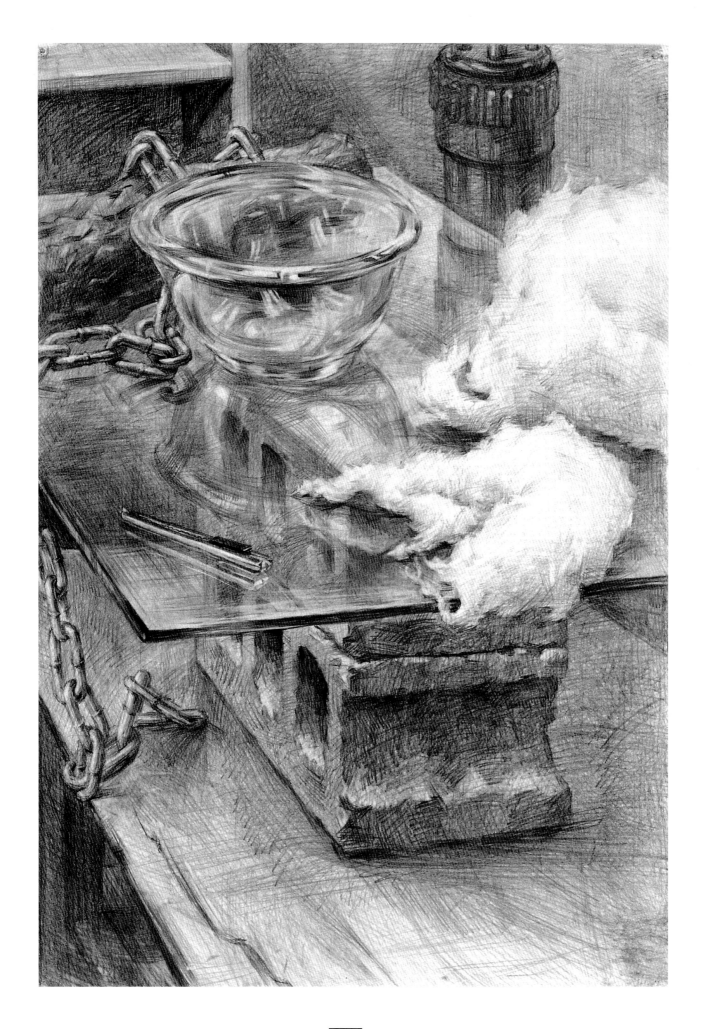

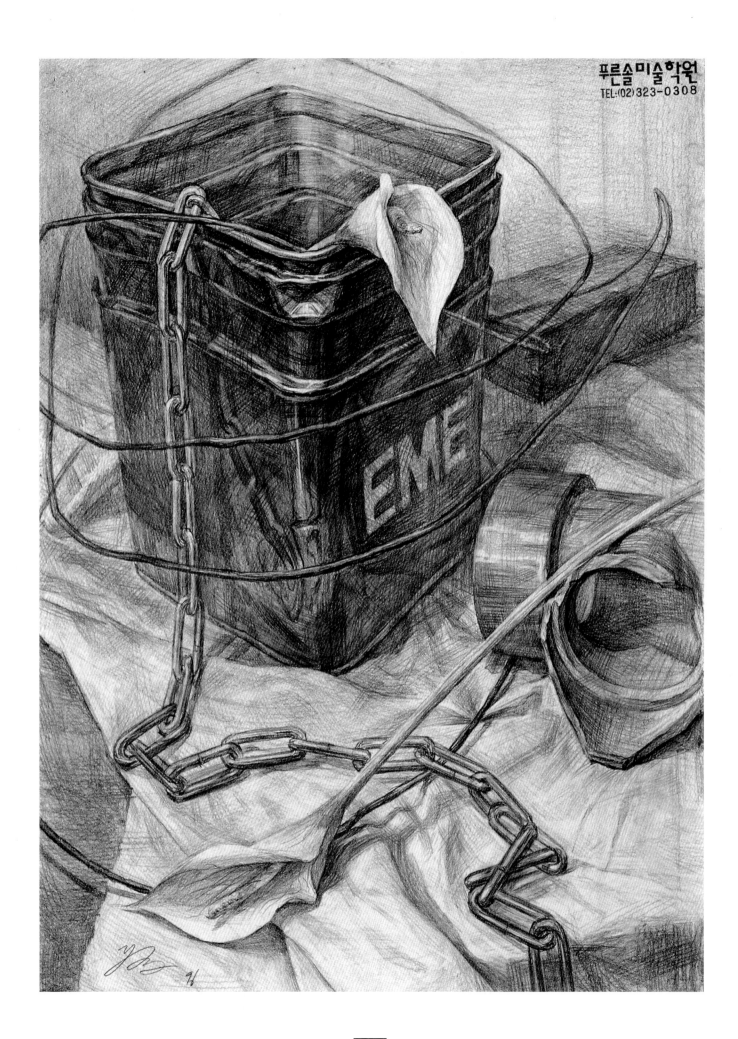

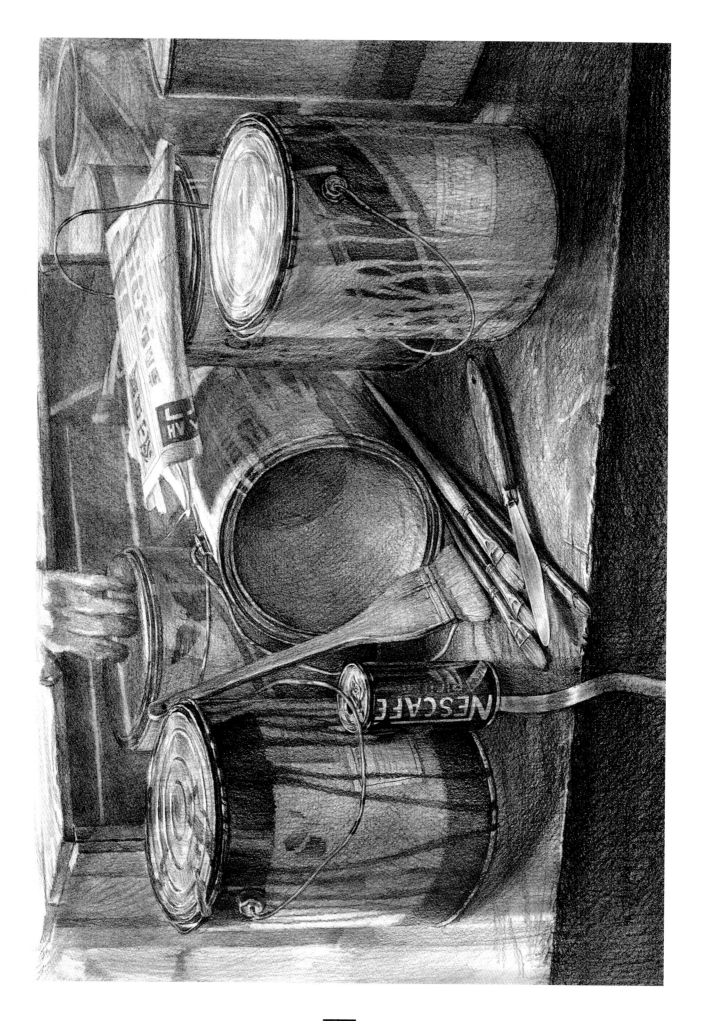

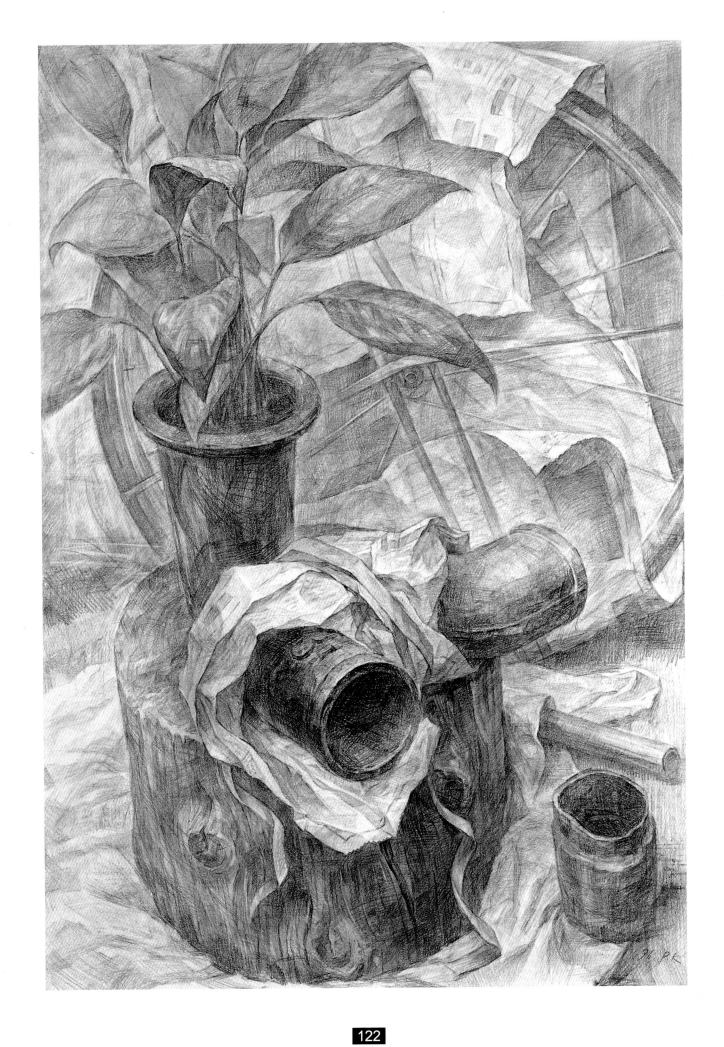

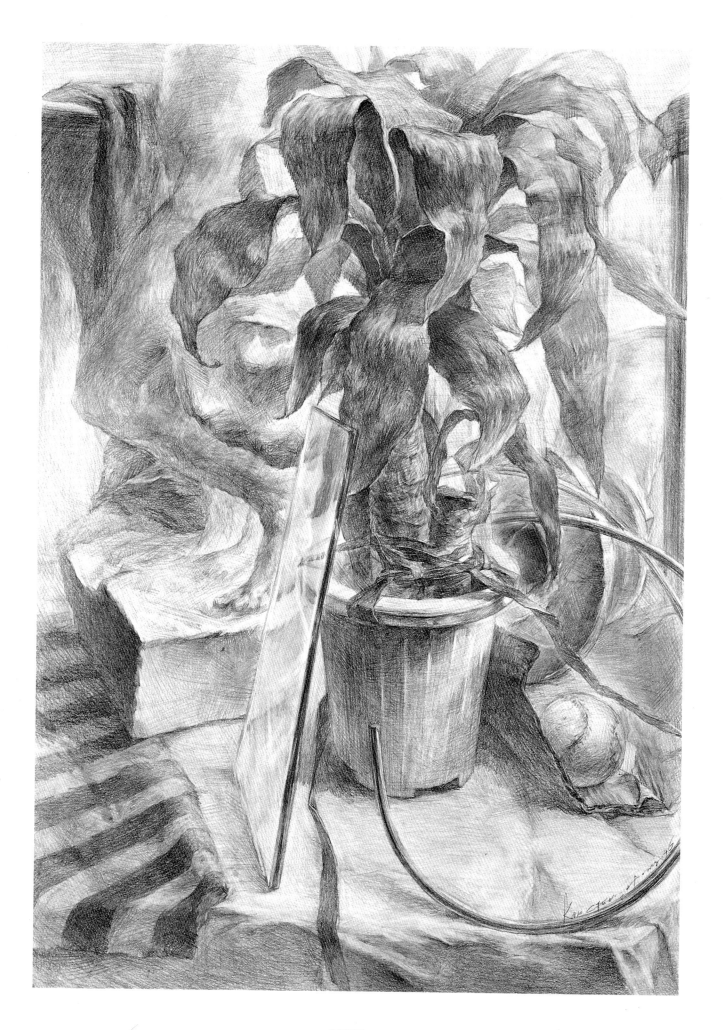

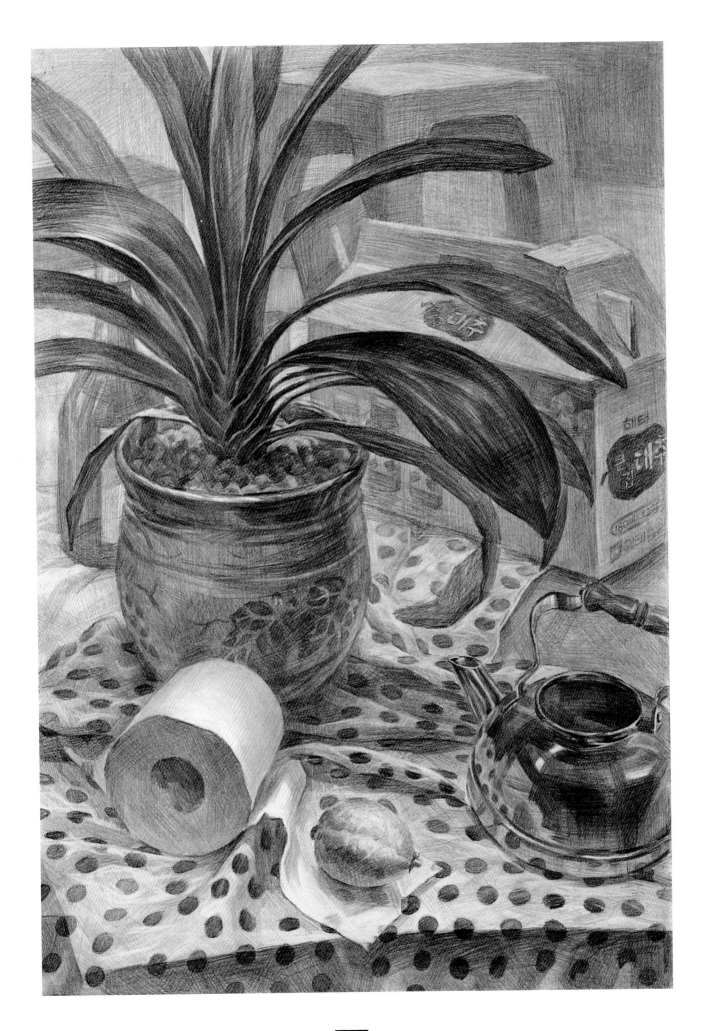

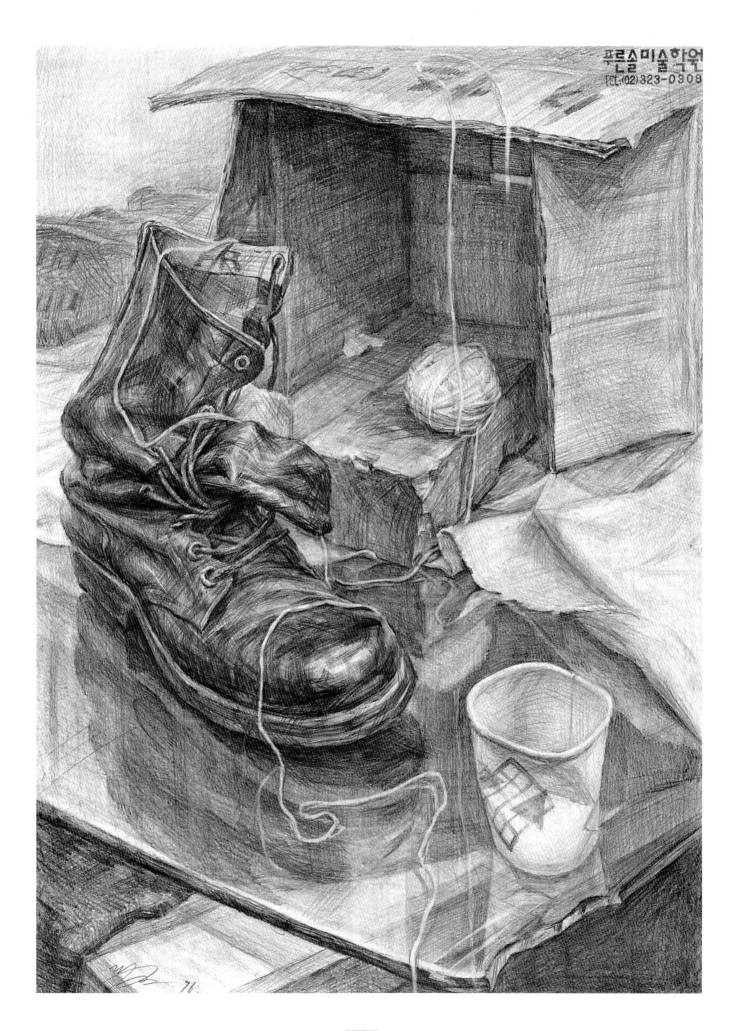

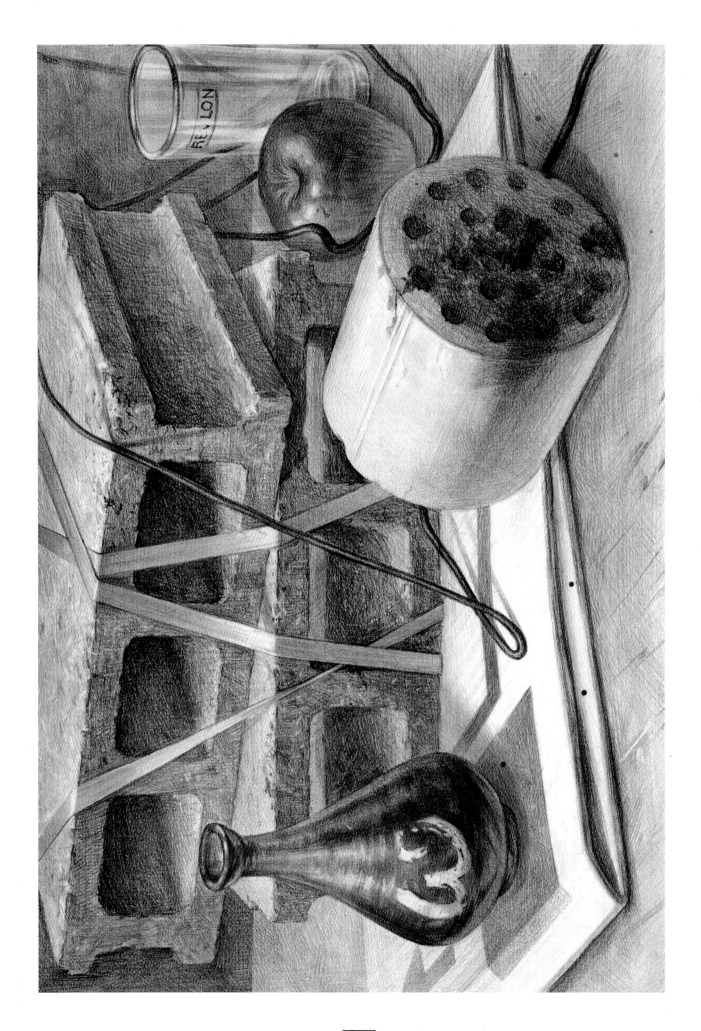